我 的 個 人 規 模 咖 啡 小 店

渡部和泉　著／劉蕙瑜　　譯

瑞昇文化

　我獨鍾個人經營的溫暖咖啡店，於公於私，都造訪了許多咖啡店。這在當中，令我印象特別深刻的，多半是長久經營、10坪以內的小小咖啡店。

　能感受到經營者有所講究的室內設計，以及頗具巧思的菜單。小空間裡洋溢著怡然自得的氛圍。

　空間小非但不覺得扣分，還能藉由創意和巧思，化小空間為助力（加深整體氛圍）。或許是與店主的品味和活力產生了共鳴，店才因此發出光輝也說不定。

　本書中採訪了 14 家從 5 坪到 9.8 坪的小規模咖啡店，以及到開業前所有必須知道的要點在內，全都詳細介紹在此。

　「因為是個人經營剛好的規模」、「為了控制預算」、「想做為不為人知的秘境」等，挑選小店面的理由因人而異。從籌措到開店的過程、資金、裝潢業者的選擇當然也形形色色。

　個人經營咖啡店，不可能都是開心的事。然而，這是一項只有自己才能辦到，讓許多客人綻放笑容說：「謝謝」「真美味」的美妙事業。

　每位咖啡店老闆為了讓咖啡店長久營運，都以各自的方式繼續努力著。

　由衷希望本書可以成為小小的契機，誕生出許多很棒的個人咖啡店。

小店的好處就在這裡！

1 初期花費少

不必準備大量的桌椅等日用器具和食器，而且面積小，能將內外裝潢費用控制在預算內。本書介紹的店家的開業必要資金從73萬日圓起。

2 服務周到

雖然跟空間配置也有關係，如果是小店，無論身在何處都能很快注意到客人的手勢需求。彼此都不會感到有壓力。

3 容易拉攏常客

個性化小店容易反映出老闆的個性，吸引欣賞老闆人品和品味的客人聚集。常客之間相互熟識產生交流，經營者的世界變得有趣寬廣，這樣的例子不在少數。

4 固定費用便宜

實際支出金額視租賃情形、地點而定，但基本上小型物件會比大型物件來得合理。每月的固定費用即便是一萬日圓，固定成本少是能夠長久經營的主要原因。

5 一人管理

如果店舖規模在10坪內，多半是一個人或是和家人兩個人經營。雇用兼職員工，會增加人事費和招募費用等成本。

6 家用器具也可以代用

實際情形視店家提供的菜單而定，若是10席左右的咖啡店，冰箱、烤箱和洗碗機等的廚房設備，多半可以用家用型來替代。還有預算低、不占空間和用得習慣的好處。

7 室內設計自己決定

由於空間小，可以按照「自己的房間」的感覺規劃室內設計。連DIY的初學者也有不少人挑戰自己動手裝潢。

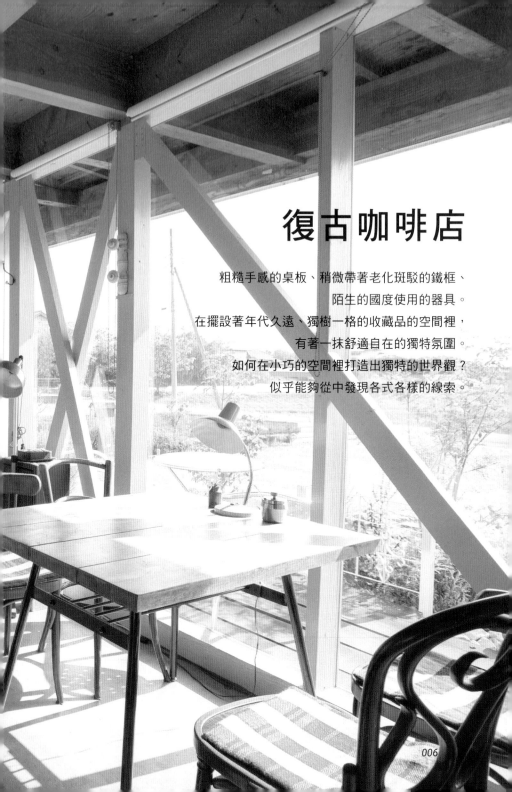

復古咖啡店

粗糙手感的桌板、稍微帶著老化斑駁的鐵框、
陌生的國度使用的器具。
在擺設著年代久遠、獨樹一格的收藏品的空間裡，
有著一抹舒適自在的獨特氛圍。
如何在小巧的空間裡打造出獨特的世界觀？
似乎能夠從中發現各式各樣的線索。

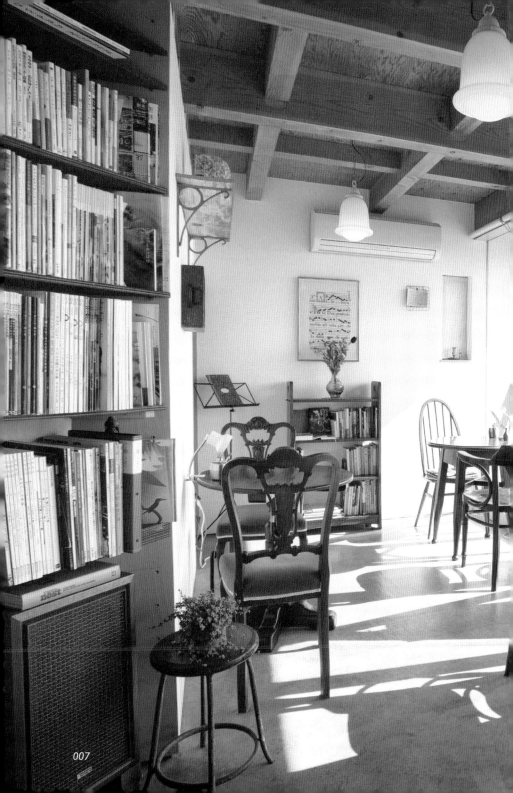

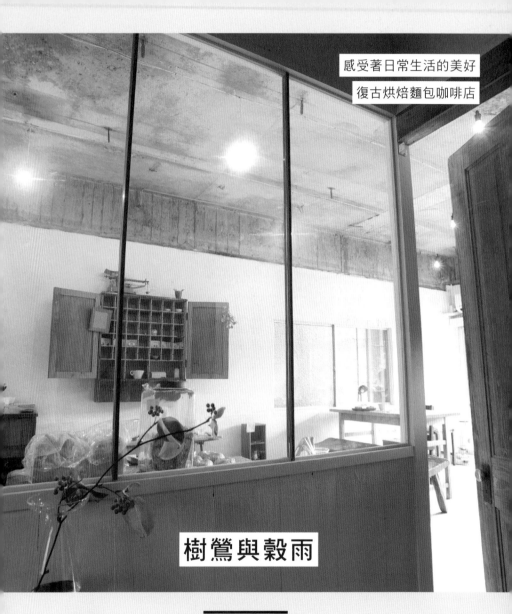

感受著日常生活的美好

復古烘焙麵包咖啡店

樹鶯與穀雨

🐦 經營者

鈴木菜菜

經常面帶微笑，擅長接待客人。「開
店最叫人開心的，是能夠遇到跟自己
氣味相投的人們，並且一起成長。」

8坪

想藉由食物使人充滿活力和能量

一踏上大樓的小階梯，隔著一層薄薄的透明玻璃窗，可以看見店內陳設著復古氣息的舊家具，如同藝廊般的空間。走進店中，帶點微甜和溫暖感的麵包香迎面而來，釀成舒服的感覺。

咖啡店主人鈴木菜菜表示：「我想藉由食物使人充滿活力和能量。」。正因為自己經歷過即使想吃東西，卻因為生病而吃不下的時期，所以才萌生這樣的想法。

祖父經營眼鏡店，父親經營理容院。一邊看著他們的樣子，想著自己將來長大或許也會做生意，在學生時代時找到了飲食和攝影師這兩樣夢想。

但在大學即將畢業前，我動了一場大手術，之後用一年半的時間療養身體。

「精神狀態恢復正常後，可以隨心所欲地活動身體，感覺既高興又幸福……一邊在咖啡店一邊辦攝影展，挑戰了各種事物。」。

雖然日子過得很充實，但我決定要在兩者中選出一個作為專職。在一番煩惱之後，我選擇了與生命有直接關係的「食」，感覺特別合得來的麵包。

我在專門學校學完技術後，進入東京都內高知名度的烘焙麵包咖啡店工作。在那裡，從成型到最後的烘烤，全都交給我負責。

原本想再過幾年才考慮自己出來做，卻在工作半年後，偶然有個機會可以租下現在的店面。雖然煩惱也許還太早，但原創食譜和目錄已經有了，公司和家人也都表示贊成。

認為自己沒有不做的理由後，就在向周遭的人宣布開業的隔天，我在偶然踏入的古道具

委託「花屋　西別府商店」依照店的形象製作的裝飾物。

店遇見了。

「那是有所堅持，卻又帶有中性風格的內部裝潢。打造這個理想空間的是，古道具店的主人，同時也是建築大師的佐藤先生。佐藤先生在幾次見面的交談過程中，提出了全面性的企劃。」

一邊圍繞著木材資料室和舊物倉庫，講究材料的同時，在同一處集中購買廚房機器，水電類及地板鋪設則找師傅個別施工，藉以縮減成本。如同佐藤先生所允諾的「一定會打造出一家好店」，在預算內實現了理想中的空間。

保護自己也是份內的工作

跟朋友幫忙宣傳也有關係，開張後立刻吸引不少客人上門，平日的來店人數有30位，週末則有50位。

也可以算是喜悅的悲鳴，面對預料之外的忙碌狀況，每天拼命工作忙得不可開交，身體累積了大量的疲勞。在第四個月，客訴等等問題同時發生，身心疲勞到達了巔峰。

「因為是按照自己喜歡的方式做自己喜歡的事，如果還休息實在說不過去。但擔心這樣下去會影響到工作，於是歇業三天，去了一趟在長野縣的手工展。」

既是休息也是投入興趣的旅行，所以很放鬆，也透過和手作家們聊天得到刺激，終於找回了自己的步調。有了從容的心情，腦中自然浮現出新的商品構想和提高作業效率的

使用的烤箱是以前的職場「Bread, Espresso &」，所採用的廠商「Pavailler」的商品。與發酵機、攪拌機等在大久保商會一併購入。

為了不要太過搶眼，選用細電線和造型簡單的小燈泡。使用藥劑使羅口燈頭生鏽，賦予店內氛圍。

方法。

從此每個月一次，走出店外參加活動。既是開拓新顧客，與同行產生聯繫，也是重新調整自己的身心。

此外，最近也開始辦理攝影教室等工作坊。

「希望把目前為止做過的事，作為某些人可以重新回到原點的場所。今後我也會繼續做著能夠自信向別人介紹的事。」

正因為有過辛苦的時期，鈴木小姐才體會到平淡生活的可貴。店名取自二十四節氣，裡頭包含著希望每個人在日常生活中，珍惜大自然中的微妙變化的心情。

一塊小小的麵包，能讓身心充滿活力，也能讓人生更加豐富。這家店悄悄地教導我們大家，人生在世真正重要的事。

1
—
2
—
3

1. 走進入口，右手邊是客席，左手邊是外帶區，動線劃分得很清楚，不會相互干擾。白色牆後面是廚房。
2. 在烤好的麵包對面，販賣一些飾品、木製品和亞麻。擺設得整齊漂亮。
3. 金黃色的夾子搭配小巧的銀色托盤。挑選麵包的道具，也是室內佈置的一部分。

善用巧思打造寬敞的店舖空間

為了呈現出咖啡店的纖細印象，入口旁的固定窗從玻璃厚度到木框寬度，在細部設計上相當講究。

拆除天花板表面材質，表現出水泥質感。比當初（白色部分）的高度高了30公分，對空間產生了寬裕感。

將有氣氛的雜貨和日常用具集中在販賣區，盡可能簡化客席區，創造留白。

1 利用輕薄的玻璃窗打造開放感

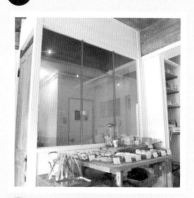

3 簡化客席區

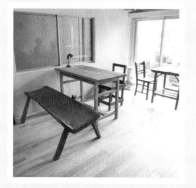

2 挑高天花板

吐司套餐700日圓。餐點內容有厚切吐司、沙拉、熟食和飲料。每樣都很簡單，吐司搭配奶油，生菜沙拉以鹽和橄欖油做調味，只有對食材有信心才敢這麼做。

menu

以長時間發酵的自家手工麵包為主，街坊麵包店陣容

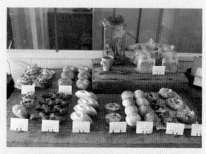

準備5種左右的麵團，將11種左右的麵包，各自烤10至20個。做成較小尺寸的麵包，讓客人們盡情享受各式各樣的好滋味。公司員工或是小朋友，可以輕鬆賞一個以上當點心。兼具了咖啡店與街坊麵包店的機能。

樹鶯與穀雨

地址：東京都豊島区雜司が谷3-8-1木村ビル2F
最近的車站：雜司谷車站步行3分
電話：03-3982-9223
營業時間：週四、週五、週六11：00—19：00、週日11：00—16：00
公休日：週一、週二、週三
http://www.uguisu-kokuu.com

店名的由來：取自二十四節氣。

店舖的空間配置

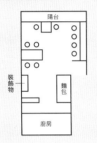

陽台
裝飾物
麵包
廚房

8坪・10席
設計・監製：はいいろオオカミ
＋花屋 西別府商店 佐藤克耶氏

位於大樓的二樓，原本是做為事務所使用的物件。廁所和盥洗室位在店外。

到店家開張為止的歷程

2014年8月	認識設計總監佐藤先生。
2014年9月	開始設計。
2014年11月	開始施工。
2015年1月	店舖完成，開張。

開業資金

施工費700萬日圓
細目：內部裝潢工程費300萬日圓（包含水管、瓦斯配線）、廚房器具費150萬日圓（包含麵包用的揉麵機和烤箱）、常用器具・雜貨類150萬日圓、其他雜費100萬日圓。

鈴木小姐一天的工作日程表

6:00	起床。
7:30	備料。
11:00	開店。
15:00	一邊接待客人，一邊為隔日備料。
19:00	打烊，持續備料和做整理工作。
22:00	回家。

10：30到15：00，店裡會聘請一位兼職人員。每週營業四天，其餘兩天備料做準備，剩餘的一天是休息日。

委託陶藝家與設計師雙重身分的「Sōk」設計店卡。

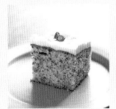

蛋糕套餐700日圓。附咖啡或是紅茶。拍攝時是紅茶橙香蛋糕（拌入紅茶葉和橙皮）。與奶油乳酪霜搭配出酸甜的好滋味。

肉桂捲280日圓。捲入厚厚一層的杏仁奶油餡和肉桂粉。包有紅豆餡奶油起司的紅豆麵包、加入小茴香和鼠尾草的香草麵包等，每種都是人氣招牌。

湯品500日圓。內容會定期做更換。拍照當天是馬鈴薯冷湯。店內麵包可以外帶也可以內用，做為輕午餐也很不錯。

咖啡450日圓。購自川越自家烘焙咖啡店「tango」的原創品牌。線條纖細的咖啡杯是委託「Sōk」訂製。

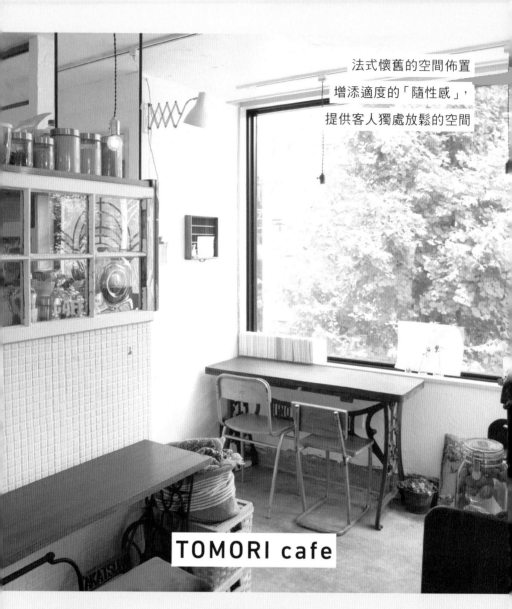

法式懷舊的空間佈置
增添適度的「隨性感」，
提供客人獨處放鬆的空間

TOMORI cafe

🍴 經營者

伊藤友里

我從高中畢業以後就開始自己下廚做菜，料理的涵蓋範圍很廣。雖然是簡單的家庭調味，但我敢說自己做的料理絕對是最好吃的。

5.5 坪

憧憬讓人一見鍾情的咖啡店

開店的契機是23歲時遇見的一間咖啡店。不經意走進的那家店氣氛太好了，深深受到感動，令自己也想創造一個能夠撫慰人心的環境。從此頻繁地出入店家，與女店主漸漸熟稔起來，每次聽到有關經營咖啡店的點滴，就加深開業的念頭。

當時我以自由工作者的身分從事設計，一年後跳到餐飲業，有過建立餐廳、擔任過咖啡店店長等經驗。

「將來也打算生小孩，所以希望在32歲以前把創業融資貸款還清。我預計在5年內還清，目標27歲開業。」

我在陌生的餐飲業經常遇到不同程度的難題，但只要想到一切都是在學習如何開一間自己的咖啡店，就能繼續努力。一邊工作，一邊研究料理和點心的製作，同時還要尋找開店用的雜貨，每天過著忙碌的生活。

在即將邁入27歲前，我實地參觀了位在大型公寓二樓，現在這個物件。因為租金在10萬日圓以內，免計租金三個月，加上一面舒服的大窗戶，所以決定簽約租下這裡。日本政策金融公庫貸款也通過了，立刻著手進行室內裝修工程。

但裝修過程中，與公寓大樓的溝通進行得不太順利，工程一度暫停。由於施工公司協助作成施工計畫書等迅速應對，雙方最後達成協議，但到完工前仍然花了將近兩個月的時間。「牆壁和天花板粉刷灰泥、櫃檯的磁磚全由自己動手，也是造成拖延的原因。夏天在沒有冷氣的環境下作業很辛苦，我還因此瘦了3公斤（笑）。」

店內的裝飾以在古道具店，或是從網路上收集到的復古雜貨為主。全部用復古道具和手作物佈置會太生硬，當中穿插一些幾百日圓的隨性雜貨以緩和氣氛，是伊藤小姐的風格。

為了守護自己的店，因做起的兩份工作得救

開幕前和朋友一起發了上千張的傳單，也拜託附近的店家讓我們擺放店卡努力宣傳，開幕後卻沒有吸引到顧客上門。

「雖然早已做好步入軌道前至少要花上一年時間的覺悟，但看到沒有任何顧客上門，不禁懷疑自己之前的努力是否白費，是否不滿一年就倒閉，忍不住心情低落。」

就在營業額不如預期，存款越來越少時，附近的日式料理老店問我是否願意在咖啡店打烊後到那邊打工。

「與想守護自己的店的心情也有關，便在限定的期間內接受了。試著做看看後，心情也跟著轉換，從中也學到從經營者、食材的處理以及老闆的心態等等，讓我受益良多。」

體力變好之後，即使在空閒時間，也開始朝比較正面的角度思考事情。或許是因為以前店裡散發著負面的氛圍，所以客人才不上門。伊藤小姐笑著說。心情轉變後，也開始有了常客，特地遠道而來的人似乎也跟著變多了。

最能讓自己放鬆的場所

一直夢想著打造一處如燈火般，令人放鬆與充滿溫暖的空間，因而將店名取為「TOMORI cafe」。為了避免鄰桌顧客視線交集的家具配置，巧妙地在懷舊物品和手

挑選外型可愛的清掃用具，擺在客席旁作為裝飾品也能成立。

喜歡它的手作感而買下的廁紙架。網路價格好像不到1000日圓。架子的頂層貼上老舊的樂譜，充滿復古懷舊的氛圍。

作物之間擺放隨性小物，營造出輕鬆的氛圍。

「有了這家店，找到了能讓自己感到安心的容身之所。當店內沒客人，坐在客席上放鬆時，很慶幸自己做了這樣的努力。」

由於目前是以午餐為主，所以今後的目標是招攬咖啡時光的客人，提供甜點外帶服務，以及提升營業額。另外，也預計從有機農家進貨，提升食材的品質。

伊藤小姐用 4 年的時間，讓 23 歲那天點燃的熱情化為具體。「無論如何也要守護自己重要的店」如此真切的想法，將使「TOMORI cafe」日益發光，吸引著人們的目光。

$$\frac{1}{2}$$
3

1. 位在10樓公寓的2樓，原先是一家事務所。入口處擺放一些老舊物件和乾燥花裝飾，讓人對懷舊復古的店內充滿想像。基於大樓住戶的希望，只在馬路旁立個小招牌，乍看起來客人不多，反而不少客人為此而來，在一名女性的店裡可以很安心。

2. 因為想要有個可以釘釘子或打洞的地方，所以將上了油性塗料的層板貼在牆壁的一部分。成為白色水泥牆上的搶眼特徵。

3. 只有陽台座席允許吸煙。一到秋天，馬路兩旁的銀杏葉開始轉黃，成為一處怡人的空間。

善用巧思打造寬敞的店舖空間

1 廚房做了一道高度讓客人無法看見內部作業的磁磚牆，由於上面是玻璃窗和吊櫃，所以不會產生壓迫感。

2 為了呈現簡單乾淨的視覺，玻璃窗邊有拿掉書皮的文庫本整齊排放。素雅的色調與店內復古的氣氛相襯。多半是伊藤小姐因個人愛好而蒐集的偵探推理小說。

3 廚房放不下的乾貨類，放在客席旁的籃子裡加以儲藏。箱型木盒給人隨性自然的印象，所以擺著也不會覺得礙眼突兀。

1 半開放式的廚房

3 看得見的「食材儲藏庫」

2 拿掉書皮的文庫本

menu

希望用玄米飯、蔬菜和肉類讓客人填飽肚子。與其說是咖啡簡餐，不如說比較像定食的感覺。

使用全麥粉製作的香蕉塔360日圓。由於使用芥花籽油來製作塔皮，所以吃起來口感很酥脆。甜點類點套餐享有折扣，但後來取消這種方式，改以調降單品價格後，在午餐加點甜點的人似乎變多了。

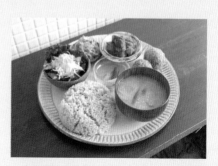

玄米飯熟食套餐900日圓。限定15份。菜色每週更換一次，以陶藝家鈴木涼子的大陶盤裝盛。沒有使用特別的調味料和食材，只遵守用柴魚片熬製高湯的基本原則。每天吃也吃不膩的家常味。

TOMORI cafe

地址：東京都文京区目白台2-7-12　アーバンドヌール目白台203
最近的車站：護國寺車站步行6分
電話：非公開
營業時間：11：30—18：00
公休日：週一、節日
http://www2.hp-ez.com/hp/tomoricafe

店名的由來：將自己的名字、「友里」的讀法改成tomori。燈給人溫暖安心的感覺，希望創造這樣的空間，所以取名為「TOMORI cafe」。

店舖的空間配置

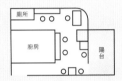

5.5坪・8席
設計施工：コムインターナショナル

房屋仲介介紹。態度積極主動，處理速度也很快，會傾聽顧客的想法。

到店家開張為止的歷程

2009年	決定開店
2012年12月	開始尋找店面物件
2013年4月	到現場看屋
2013年6月	簽訂契約，開始內部裝潢工程
2013年8月下旬	正式開張

開業資金

450萬日圓
細目：物件取得費40萬日圓、內部裝潢費用200萬日圓、廚房器具費30萬日圓、常用器具・備品類180萬日圓。

伊藤小姐一天的工作日程表

```
9:00   起床。
10:00  進店，備料。
11:30  開店。
18:00  打烊。打掃環境和為
       隔天的營業做準備。
19:00  回家。
```

大約從午餐繁忙時段過後的四點開始為隔天的營業做準備，盡可能不加班。公休日中午前會悠閒地度過，之後會外出採買、備料或是檢視店內的陳列擺設等。

運用本身的設計能力，自己設計店卡。插圖中的燈是一筆完成。背後包含著人與人之間是相互聯繫著的。

只能容納　個人的迷你廚房。鍋具、水壺等烹調用具，也選擇重量輕體積小的器具。

蜜漬梅、水果紅酒和咖啡燒酒等的自製飲品。不只充滿季節感，視覺上也很誘人。

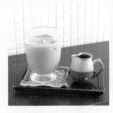

奶泡焙茶550日圓。使用當地埼玉農園特別栽種送來的焙茶。即使加入牛奶也能保留風味，搭配糕餅很適合。刺子繡杯墊為友人的手作物。

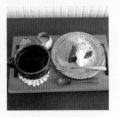

濃厚法式巧克力蛋糕360日圓、有機咖啡500日圓。用手沖滴漏式咖啡壺沖泡從SLOW COFFEE購買的有機咖啡豆。盛裝甜點的盤子和咖啡杯都是九州陶藝家，余宮隆的作品。

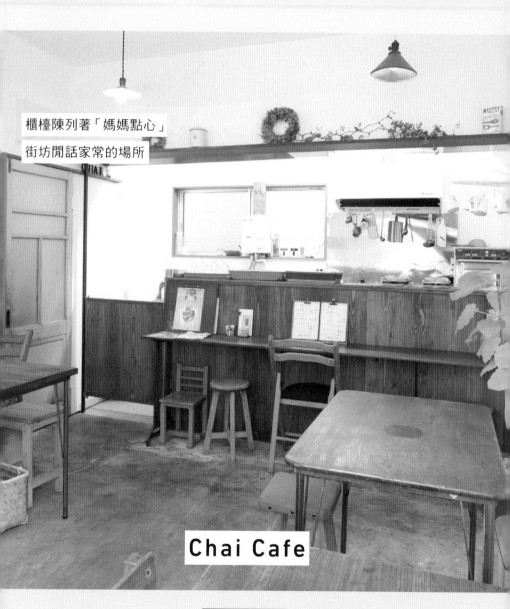

櫃檯陳列著「媽媽點心」
街坊閒話家常的場所

Chai Cafe

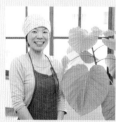

🍴 經營者

牧內美智代

與22歲、18歲、13歲三個小孩和先生，
一家五口一起生活。新菜單會先請家人
試吃，聽到直率的意見後才放在店裡賣。

8 坪

實現從小就有的夢想

「我夢想長大後開一間蛋糕甜點店，從小就會用壓歲錢買蛋糕模，或者自創食譜。因此，去年咖啡店開張時，我還因『這是小時候的夢想實現的瞬間！』而感動不已。」

說著這番話的，是有著三個孩子的媽媽，同時也是「Chai Cafe」的老闆牧內美智代。

懷舊風格店內供應的有媽媽味道的點心雖然也受到好評，但也有不少客人是為了和性格開朗的牧內小姐聊天而來。

牧內小姐一直以來都是全職的家庭主婦，全心全意照顧著家庭和小孩，在老么上幼稚園時，突然冒出個想法「想踏入社會工作」，於是開始在育幼院的營養午餐室和大型咖啡店工作。牧內小姐一邊工作，同時還在部落格上分享自己做給家人吃的點心，沒多久美食照片造成話題，意外接到咖啡店和麵包店，希望將糕點以批發方式賣出的委託，以及參加展售活動的邀約。

在人脈漸漸擴展開來，慢慢接近自己的夢想時，遇見了製作大型木工家具兼販賣老舊道品的「cohako」。這一位親自動手店內許多令人怦然心動的內部裝潢，可說是牧內小姐崇拜的人。因為是一個人接案，工作行程很快就滿檔，所以聽到最快也要一年後才能接案，包括物件在內，在什麼都還沒決定的情況下提出預約。

想要找的是距離車站近，沒有太多人潮，空間小的中古物件。依照這些條件找到的是曾經用來設置銀行 ATM 的地方。剛開始以不能作為餐飲店為由遭到拒絕，經過鍥而不捨的交涉，在剛好接到「cohako」的連絡時，成功達成了協議。

友人為「Chai Cafe」製作的迷你模型入口，以及擺放著精緻模型糕點的展示櫥窗。

但到了開始施工的階段，似乎對自己的能力產生質疑，對開咖啡店一事感到不安和洩氣。

從背後推她一把的，是牧內小姐的丈夫。

「能夠實現從小到大的夢想的人並不多，所以照著自己喜歡的方式去做就好。如果預算不夠，能自己來就盡量自己動手。」

就如同丈夫說的，從牆面粉刷、空調安裝到日常用具的製作，週末把時間都投入在咖啡店的裝修上。「我原本就覺得丈夫是個一絲不苟、手巧的人，不過技術好到連專家都為之驚嘆（笑）。我對數字和電氣方面很不在行，所以這部分也全由丈夫包辦，真的幫了很大的忙。」

因為想創造更好的世界

店每星期營業四天，星期天、節日公休。

「小女兒還很需要母親，我想盡到母親的責任，所以現在是以悠閒的步調經營。和家人相處的時間雖然比以前減少，對話的量卻增加了。丈夫如果工作提早結束，也會順道過來幫忙整理收拾。感覺家人間的羈絆更深了。」

想重視家人的心情，也如實反映在店裡面。

「我們住得離老家很遠，在養小孩方面凡事只能靠自己，有過一段辛苦的時期，因為

就連擺放在入口處，上頭放有編織網的裝飾盆栽，也是走個性風路線。

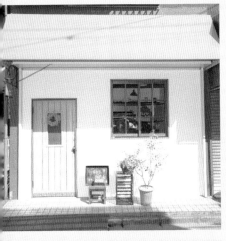

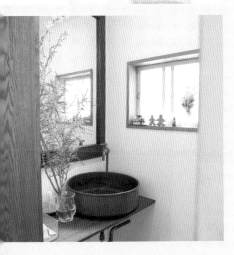

周圍的人幫助，讓日子變得開心起來。所以這次輪到我了。忙得沒時間休息的媽媽，如果能夠在「Chai Cafe」恢復精神，家庭也會變得開朗起來。如果這部分能像漣漪一樣擴展開來，我相信世界也會變得更美好。」

狹窄店內仍然保有讓嬰兒車通行無礙的空間，如果有客人詢問作法會大方分享食譜，使用幼兒也能安心食用的食材並且親手製作，留意每天吃也不會膩的味道和價錢。即使初次被牧內小姐的用心吸引而來的客群，年齡層從年輕的媽媽到中年男性都有。如果能夠成為街頭巷尾閒話見面聊天也會很投機，有的時候客人還會跟客人成為朋友。如果能夠成為街頭巷尾閒話家常的地方就好了，而這個目標正慢慢實現。

正因為有過撫養三個小孩長大的經驗，才能做到的事、傳達的事。小女孩夢想中的糕點店，一定也是充滿笑容的地方。

1
—
2
—
3

1. 位於從I車站徒步5分鐘，大馬路旁的小型商店街裡。也是店家一大吸睛焦點，翠綠色中微帶白色調的大門，是在「cohako」購買。
2. 內部裝潢以「木質與白色牆面、綠意盎然的空間」為概念打造而成。考慮到日後的物品會越來越多，所以一開始希望盡量簡單，也讓飾物櫃保持清爽乾淨。
3. 為了在展示販賣服飾品時可以試穿，刻意把廁所前的盥洗室做得寬敞些。銅製的洗臉盆營造出古舊的氛圍。

善用巧思打造寬敞的店舖空間

1 小板凳

(1) 牧內小姐原本就很喜歡板凳。小板凳既不占空間，不用時還可以收到桌子下，讓店內恢復整齊清爽。坐墊板凳購自栃木的「仁平古家具店」。

(2) 配合原先購買桌子的高度與寬度，向「cohako」追加訂製三張桌子。開設手作教室或是招待團體客人時，可以併成大桌，很方便。

(3) 由於廚房狹窄，所以挑選尺寸較小的流理台。無論微波爐還是電鍋都是使用家庭款，可節省空間和初期的設備費用。

3 選用小型調理機台

2 線條柔和的桌子

隨性午間套餐600日圓。限定10份。依照當天早上的氣候或心情決定菜單。訂定合理的價錢，吸引顧客每天來享用。器皿多半是陶藝家「soudo」的商品。

menu

為了和家常菜一樣吃不膩，用心煮出媽媽的味道

點心套餐700日圓。一天準備5到6種的糕點，從中挑選出3種盛盤。變換各種組合盛盤，讓來店裡的兩人組客人，增添分食的樂趣。也可以單點糕點。拍攝當天是地瓜布丁、生薑磅蛋糕和夏柑奶油起司瑪芬蛋糕。

Chai Cafe

地址：神奈川県県川崎市中原区木月2-25-34
最近的車站：元住吉車站步行5分
電話：非公開
營業時間：11：30—17：00
公休日：週日、週一、週四、節日
http://chaicafesweet.blog15.fc2.com

店名的由來：雖然容易令人聯想到茶飲，但真正的由來是以前飼養的狗狗的名字。

店舖的空間配置

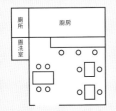

8坪・11席
設計施工：cohako

半自行裝修獲得讚賞，牧內夫婦也很積極地借用工具從事裝修作業。

到店家開張為止的歷程

2013年11月	找到物件。
2014年1月	物件簽約。
2014年2月	開始施工。
2015年4月中旬	完成。試賣。
2015年4月底	開張。

開業資金

390萬日圓
細目：內外裝修工程費185萬日圓、常用器具・備品類75萬日圓、廚房設備費70萬日圓、物件取得費40萬日圓、內外裝潢材料費20萬日圓。

牧內小姐一天的工作日程表

5:00	起床。
10:00	進店。打掃環境、備料
11:30	開店。
17:00	打烊。打掃環境、採購
19:30	回家。煮晚餐等等
23:00	就寢。

有不少客人光顧是期待與牧內太太聊天，所以準備工作是在營業時間外進行。每週休息三天，其中的兩天是做準備工作和採購，另外一天則留給家人。

店卡由就讀設計系的大女兒設計。也成為商標的豬插畫，是朋友幫忙想的。

自己DIY做的菜單板。購買大件舊材料，切割成六等分，只用在古道具店發現的夾子固定。原價大約是一個200日圓，符合店內的氣氛，感覺很有品味。

夏柑與柑橘的酵素果汁。請住在種子島上的老家寄來的柑橘類。外觀也很漂亮，擺放在客席間成為室內裝飾的一部分。

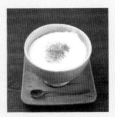

煎茶歐蕾450日圓。和抹茶相比，苦味更加醇厚，風味輕柔的煎茶令人喜愛。跟巧克力等也很相襯，也作為點心材料之用。

自製伊予柑蘇打水450日圓。伊予柑的果實用來烤蛋糕，果皮則和砂糖一起發酵，作為自製水果酵素使用。以不仰賴市售製品，自家才有的味道為目標。

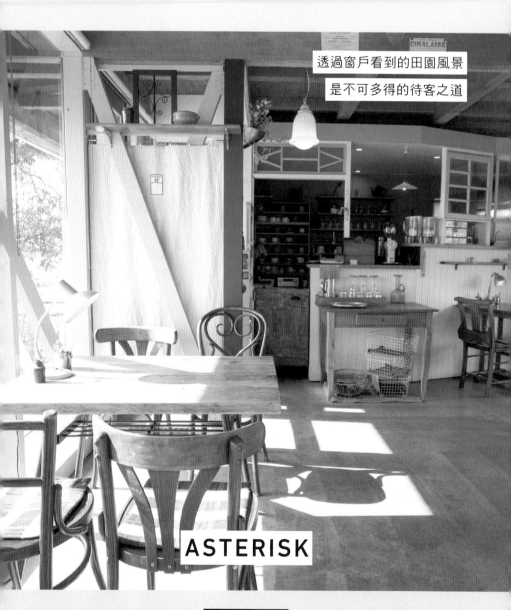

CIRALAISE

透過窗戶看到的田園風景
是不可多得的待客之道

ASTERISK

🐾 經營者

平山勉、由美

兩人既是昔日樂團夥伴也是夫妻。咖啡店的二
樓作為自宅空間使用，跟小貓咪一起生活。自從
開始經營咖啡店之後，同業的年輕朋友變多，期
待著公休日去拜訪他們的店。

8.9 坪

在52歲重啟人生

從最近的車站搭車，行駛30分鐘後，放眼望去是來往行人稀疏，恬靜悠閒的地區。佇立在150坪廣大面積中心的獨棟建築物，是ASTERISK。一樓是咖啡店，二樓作為住家使用，眼前是一望無盡的田園風光，後面是經人細心照料，寬廣漂亮的庭院。

「我覺得從客席看過去的這片景色，是最棒的待客之道」說這句話的，是咖啡店經營者的平山勉與由美這對夫妻。

養兒育女的工作告一段落，想結束辛苦的上班族生活的勉先生，決定在52歲時自己開店創業。

「正煩惱要做什麼好時，想起偶然造訪的一家咖啡店，儘管地處深山，對外交通不便，氣氛卻非常熱鬧且愉快。我一直很喜歡招待朋友，也喜歡玩玩室內設計，所以就覺得是這個了」。

雖然周圍的人認為半路出家會以失敗收場而表示反對，但兩人覺得只要收入夠夫妻倆簡單生活就好，於是選擇開咖啡店作為一輩子的事業。不向人借錢，總預算是手頭的2000萬日圓。當初在熟悉的埼玉縣內尋找佔地廣大足以設停車場的土地，花了三個月的時間才遇見並買下現在的地點。

夫妻倆準備用剩餘的1200萬日圓興建店舖兼住家，找建設公司洽談，對方不斷地以「低成本、使用自然素材、高質感」的需求與預算不符加以拒絕。正要放棄時，在成員以年輕人居多的建築師設計事務所「如果接受大量工程由自己動手就可以」的前提

給人柔和印象的一盞燈，購自川越古家具店，本身很喜歡。

下，接下了這個案子。

「露台與收納櫃的組裝、塗裝全由自己親手包辦，天花板直接露出原本的結構等，為了把成本控制在預算內，花了一年的時間慢慢地協商討論。實際開始施工後，我們也跟著師傅在現場一起作業，由於原本就喜歡DIY，所以是樂在其中地完成這件事。工作成果跟預期的一樣，很感謝設計事務所的大家。彼此現在仍然維持著良好的關係。」

咖啡店老闆生活的樂趣和辛苦

建築物完工後，仍然被庭園造景和菜單開發等追著跑，花了有能力妥善應對。還記得當初因抱著這些不安的心情做足準備，在身心俱疲的狀態下迎接開幕第一天。」

一爆滿，是否有能力妥善應對。還記得當初因抱著這些不安的心情做足準備，在身心俱疲的狀態下迎接開幕第一天。」

年時間。「既沒有餐飲業工作經驗，附近也沒有認識的朋友，所以咖啡店開幕前又花費了半年時間。「既沒有餐飲業工作經驗，附近也沒有認識的朋友，應該不會有人來吧。但萬

因為地處偏遠，交通不便，已經做好心理準備最初的兩年營收會是紅字，沒想到來客數的增幅遠比想像中來得快。介紹人氣咖啡店的部落客寫了一篇文章，描述ASTERISK是給人感覺十分舒適的咖啡店，並且附上圖片，網友看完後相繼前來捧場。

「因為是不特定多數人得隨時出入的場所，當然也擔心人際方面的糾紛，幸好來的都是充滿善意的客人。職人、老師或藝術家等各式各樣的人，願意敞開心懷，向我們訴說夢想或煩惱，表現出真實的一面。讓我體會到人生好像演戲一樣，而我們的世界也一下

位在庭園深處的星形花壇，是最初打造的景觀，也是咖啡店的象徵。季節一到，就會開出美麗的玫瑰花。這一帶有很多人玩滑翔翼，勉為了增添從空中鳥瞰的驚喜，帶著玩心打造環境。

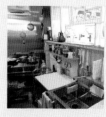

緊湊的廚房空間。瓦斯爐等廚房機具是在合羽橋的專門店購買。

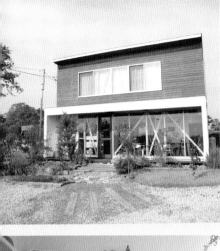

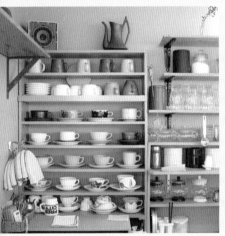

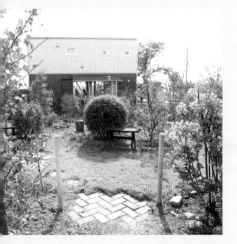

子拓展開來。」

邀請喜歡的音樂人來辦現場演唱等，每天體驗到與上班族的生活全然不同的充實感。

然而，除了不習慣接待業必須站一整天外，公休日還要佈置店內和做準備工作，這樣的日子過久了，也讓身體常常變得不健康。

「應該是身體累積了不少疲勞。有時太累了，關店後還要去醫院打點滴。現在會注意自己的睡眠和營養，因為是兩個人分工合作各司其職，萬一有一方病倒，店就開不成了。」由美苦笑著說。而坐在一旁的勉露出微笑，接著說：「每天有做不完的工作，很辛苦，但是喜歡才開始做的，要是能一直做下去，是件很幸福的事」。

夫妻倆在時光緩慢流動的土地上，感情和睦地經營著小店。在這幅景色的陪伴下，兩人的笑容想必能撫癒造訪人們的心。相信今後也會一直持續下去。

1
—
2
—
3

1. 簡約的長方形建築，由杉木的木材和玻璃纖維板組合而成的外觀，雖然給人時髦的印象，卻也自然地融入田園之中。

2. 刻意把櫃檯加高，讓客人無法從座位上一眼看到廚房裡的情形，只露出置杯櫃作為擺設的一部分。從Arabia北歐系列到Fire King，櫃子裡陳列了因興趣而蒐集的咖啡杯。

3. 庭園中混和種植著有常綠樹和落葉樹，主人用心栽種，一整年都能享受庭園的樂趣。法國雜貨、道祖神（日本路邊常見的神祇）和埴輪（土偶）等，平山夫婦隨意擺放自己喜歡的物件，構成有趣的區域。

善用巧思打造寬敞的店舖空間

① 一樓全面做成玻璃窗，讓客人能夠盡情享受美景。傍晚時分可以看到富士山，不少客人會坐在椅子上花時間眺望這幅美麗景象。看到客人放鬆享受的模樣，是平山先生最滿足的時刻。

② 咖啡店裡外、兩側鋪有自己動手做的露台。可以作為店內客滿時的等待區，帶狗的客人有時也會加以利用，非常方便。

③ 由於廚房跟廁所相鄰，為了讓女性客人能夠舒適的使用洗手台，在廁所入口旁設置兼具遮擋用途的櫃子。雖然小櫃子寬度不寬，但既可以用來放置卡片類，也可以營造氣氛。

① 從大片玻璃窗看出去的田園風景

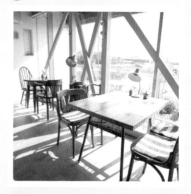

③ 用櫃子取代隔間牆

② 自己動手做的露台

ASTERISK套餐1000日圓。內容有漢堡排、西班牙歐姆蛋、沙拉、米飯或是自製麵包。麵包每天限定5份，當天早上烘烤。器皿購自青山的食器屋「大文字」。

menu

每天慢慢改良出
大家喜歡的口味

ASTERISK自製咖哩飯1000日圓。從混合多種香料粉開始的絞肉咖哩。
辣味溫和，連小朋友也能接受。上面灑上炸洋蔥酥，增加濃郁香氣和口感。

ASTERISK

地址：埼玉県比企郡川島町上狢381-1
最近的車站：川越車站搭公車30分鐘，再步行5分
電話：049-277-6061
營業時間：11：00—18：00　13：00—19：00(第1·3週日)
公休日：週一、第2·4·5週日、週日營業隔一天的週二
http://asteriskcafe.web.fc2.com

店名的由來：古希臘語中，是「小星星」的意思。與庭園最先造的星形花壇呼應，因而命名之。

店舖的空間配置

8.9坪·14席
設計施工：masuii Living Company（ますいいリビングカンパニー）

遭周圍的建設公司拒絕，為此發愁時透過網路找到了。年輕建築師居多，似乎可以作為研究題材而引起興趣。

到店家開張為止的歷程

2008年	開始考慮創業。
2009年3月	開始找土地。
2009年9月	買地。
2010年7月	開始施工。
2010年11月	搬家。
2011年4月	開張。

開業資金

1400萬日圓
細目：店舖兼作住家總工程費1270萬日圓(土地價格另計)、廚房器具費50萬日圓、常用器具類30萬日圓、器皿調理器等備品類20萬日圓、空調·照明20萬日圓、其他10萬日圓。

平山夫婦一天的工作日程表

```
 6:00  起床。
 7:15  進店。備料、打掃環境
10:30  提早吃午餐。
11:00  開店。
18:00  打烊。打掃環境、採
       購、做準備工作。
20:30  晚餐。
```

早上由美小姐先開始做麵包，勉先生從8點開始備料。晚上更新完部落格，11點過後上床休息。

店卡由勉先生繪製，用自家的印表機列印出來。

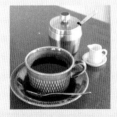

咖啡400日圓。也有供應馬克杯規格500日圓。咖啡豆從aalto coffee烘培店進貨。分成接近中焙（ Middle ）及甘苦（Bittersweet ）的深焙。喜歡個性明確的風味，所以也有販售咖啡豆。

司康。一個250日圓，兩個450日圓。在過了午餐繁忙時段，兩點以後供應。料理和咖啡由勉先生負責，甜點和麵包則由由美小姐負責。為了做得比昨天更美味，每天都很用心製作。

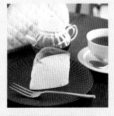

舒芙蕾起司蛋糕400日圓。紅茶400日圓。紅茶可續壺。太多也會造成負擔，選擇泡茶用的中國茶壺。茶壺的保溫套是拜託擅長裁縫的常客製作。

蘋果蛋糕400日圓。加入新鮮蘋果熬煮，風味樸實的奶油蛋糕。搭配蛋糕盤上另附的鮮奶油味道也很契合。甜點類整體來說不會太甜，味道很溫和。

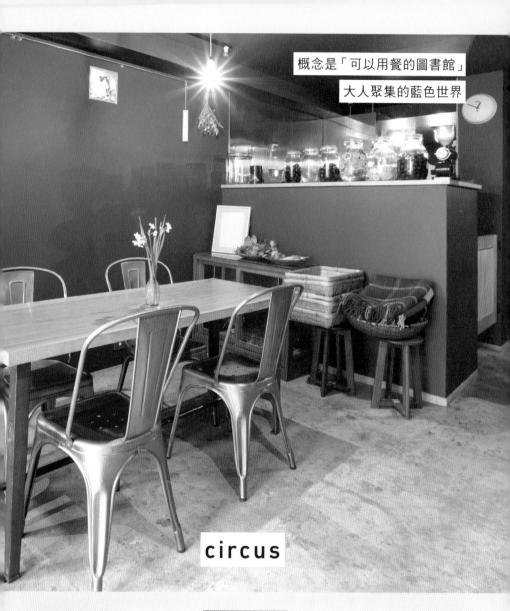

概念是「可以用餐的圖書館」
大人聚集的藍色世界

circus

🍴 經營者
關口晃世
攝影專科學校畢業後，開始踏
入餐飲業。喜歡「可愛又帶點
好笑的」東西。

9 坪

從自然風格轉換方向

推開入口的玻璃門後，深藍色的空間就此拓展開來。陳列眼前的，是散發鈍鈍金屬光輝的椅子、抽象畫以及民族風逗趣人偶等，都是以店主的審美品味挑選出來的。一口氣被拉近與從車站延伸過來的明亮街道呈現明顯對比的世界觀中。

「剛開始的構想是開一間以白色、木質為基調，光線明亮，自然風格的咖啡店。但看到這個物件時，感覺跟大人成熟氣氛很合，所以改變了原先的方向。」

新想的店舖概念是「可以用餐的圖書館」。店主和客人保持某種程度的距離感，雖然帶有一點嚴肅的的緊張感，卻是可以悠閒渡過自己時光的場所。營造出這種氣氛的牆壁顏色，是受啟發於喜歡的畫作而挑選出來的。

往返東京及栃木找尋物件

無論是料理還是甜點，都是店主關口小姐一手包辦。而這身好手藝，是開業前在人氣咖啡老店工作長達八年，那段期間磨練出來的。

「當初是在因緣際會下踏進咖啡店工作。沒有料理經驗的我，一開始不是把砂糖跟鹽搞混，就是把蛋糕烤焦，失敗一籮筐」。

藉由書本邊做邊學，練到可以研發原創菜單的地步。在受到客人和同事稱讚過程中，

打開藏有鐵門開關的小門，迷你世界在眼前拓展開來。「千萬不要告訴別人你打開了這個門。開玩笑的」，附了一張不禁令人莞爾的小字條。

不知不覺被咖啡店的魅力所吸引，心中萌生出有朝一日我要在老家栃木擁有一家自己的店的想法。

「我回老家與仲介業者周旋，半年後終於找到感覺不錯的古民家。但請認識的設計師幫忙看過後，表示房子太老舊，裝修需要花費一筆可觀的預算……」。

而周遭的人也對自己決定在栃木創業一事感到困惑不已，覺得緣份未到，毅然決定回東京。因為這樣，在那之後找到了彷彿等待已久的物件。

開店是一輩子的事

「一邊請個人接案的木工師傅負責店舖的基礎工程，牆壁粉刷和地板的清潔則由自己動手。在盛夏沒有冷氣的環境下作業非常辛苦。而且牆壁上完油漆後，店內給人非常陰暗的印象，還以為失敗了。擺上木質家具後，將整體的協調感表達出來，這才鬆了一口氣。」開幕的前一天，關口小姐在已經無法喊停的壓力下，身體抖個不停。當天開店前還發生了煮飯失敗的意外插曲，在前來支援友人的打氣下渡過了難關。

原本已經做好初期招攬顧客會有難度，為了生活必須在深夜打工的心理準備，沒想到很快就吸引喜歡雅緻又帶點沉穩氣氛的客人，平均日來客數25人，假日40人，開店初期生意就不錯。

客層一如預期，以在地的30歲以上為主。繼午餐時段、午茶時段之後，下班回家的人

原先是用乾燥花做裝飾，後來希望洋溢生氣盎然的感覺而換成了花盆。店內有舒服的空氣流動，最重要的是，自己好像因為這樣而快樂起來。

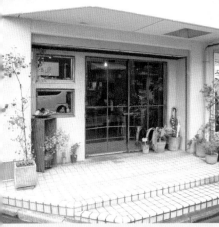

路過時，會順便進來稍作休息。一定要放進菜單中的燒酒與下酒菜的小酌晚間套餐，即使一個人也能輕鬆品飲，深受女性客人的喜愛。

「『circus』不是我一個人的，而是屬於大家的。我對這家店─抱著「今天也請多多指教」感謝的心情工作。即使將來個人的生活型態有了變化，我想把兩者合併，用什麼方式繼續守護著『circus』」。

關口小姐表示，開店之後跟自己面對面的機會變多了。因為有了想要守護的東西，所以才能變得溫柔。大人能夠在這裡舒服渡過，連咖啡店主人的內在，也起了很大的作用。

<div>

1
—
2
—
3

1. 幾家店屋相連的長排形連棟式建築物。擺放在馬路與店家門口之間的花盆和雜貨，提高顧客對店家的期待感。
2. 陳列在吧檯上的自製水果酒，也巧妙地遮擋了廚房。除了常備的梅子酒和檸檬酒之外，還有稀有的斐濟果酒。
3. 位在門邊的有小型吧檯座。椅背上的圖案，是繪本作家渡邊知樹以馬戲團為題材所繪的作品。

</div>

善用巧思打造寬敞的店舖空間

① 把天花板和牆面刷上深藍色漆面，營造出時髦又沉穩的空間。使用一種叫作「Twilight」的水性漆，為了呈現霧面質感，反覆上了三層漆。

② 入口處附近擺設低矮的家具，置物櫃和書架等大型家具落在角落，避免客人進到店內時產生壓迫感。

③ 從客席看不見的廚房裡面，便利性比外觀更為優先。辦公室用的中古事務櫃，價格便宜又具有收納功能，適合用來保存器皿和食材。

1 深色牆面

3 運用事務櫃

2 花心思在家具的擺設上

menu

全部都是「有的話自己會很開心」的菜單。以要求不會太苛刻，平易近人的味道為目標。

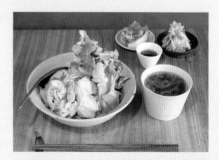

季節性的蛋糕450日圓。平均2、3天更換一次。拍攝當天是加入茉莉花茶、生薑和香料的磅蛋糕。減少砂糖及奶油的用量，味道清爽不膩口。

水煮雞肉蓋飯。1000日圓。另附利用煮雞肉的湯汁做成的湯、小鉢料理和漬物。自己很喜歡的菜單，很早就決定開店一定要以這個作為主打。

shop data

circus

地址：東京都国立市中1-1-17　セントラルハイツ106
最近的車站：國立車站步行7分
電話：080-8161-9889
營業時間：12：00—21：00(L.O. 20：30)
公休日：週二、週三
http://twilight-circus.com

店名的由來：以簡單容易記，活潑有趣的概念來想。

關口小姐一天的工作日程表

時間	內容
8:30	起床。
9:30	外出採購。
10:15	進店。備料、打掃環境
12:00	開店。
21:00	打烊。備料、打掃環境訂貨。
23:00	回家。吃晚餐。
24:30	就寢。

考量身體狀況，在開店第三個月，公休日增加一天，營業時間也縮短一小時。

店舖的空間配置

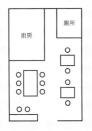

9坪・10席
設計施工：長屋（自行開業的木匠師傅）

原本是蛋糕店，租賃時是以結構體（skeleton）的面貌呈現。

到店家開張為止的歷程

2013年5月　找到物件。
2013年6月　物件簽約。開始施工。
2013年9月　開幕。

開業資金

420萬日圓
細目：內部裝潢工程費200萬日圓、物件取得費130萬、廚房設備25萬日圓、常用器具・備品類65萬日圓。

店卡全權委託朋友同時也是畫家的清水美紅設計。尺寸比明信片大一圈。

把西洋書影印做成封面，讓人忍不住想拿在手上的菜單本。由於店裡只有一個人忙，店主會把花費的時間當成注意事項寫在最後一頁。

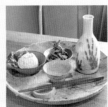

晚饗小酌套餐850日圓。從啤酒、日本酒、水果酒中挑選喜歡的酒類，再搭配兩樣下酒菜。下酒菜偏向家庭式，收尾時講究味道調重一些。

季節性冰品450日圓。拍照時是穀片、鮮奶油起士、冰淇淋、奶泡、焦糖香蕉層層疊疊的聖代。

咖啡450日圓。咖啡豆購自谷保車站附近的「Claudia coffee」。法蘭絨濾泡式咖啡泡多一點會比較好喝，所以一次泡六杯份，供應時再重新加溫。

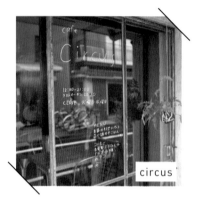

circus

玻璃＋白色筆

用白色筆在玻璃窗上寫字來代替招牌。
不經意的淡色調，給人一種清新時髦的
感覺。

在小小
咖啡店
遇見的
IDEA
①

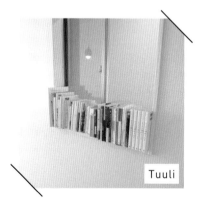

Tuuli

收納力提升

就算不擺放占空間的大書櫃，只要把書
整齊排放在窗框上，就能充分發揮收納
能力。

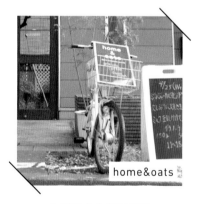

home&oats

在腳踏車上擺置招牌

是不是不少人都對擺放在店外的招牌感
到頭痛？直立式招牌容易風一吹就倒，
穩固一點的價錢又比一般的來得貴。即
使腳邊放置低矮的小招牌也不顯眼……
這時只要把板子放進停放於店門口前的
單車籃內就能搞定一切。既輕便又不容
易倒，而且可以進入路人視線中這點也
很棒。

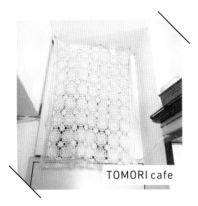

TOMORI cafe

利用蕾絲作為遮擋

必要的保全防盜系統。雖然東西不大，但在洋溢著懷舊氛圍的環境中看到警報裝置，實在有點殺風景。只要在上面蓋上一層蕾絲，既不會影響警報設備操作，外觀上也令人賞心悅目。

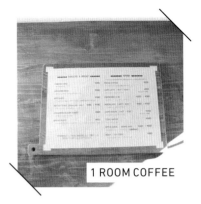

1 ROOM COFFEE

可愛的菜單板

在情有獨鍾的木製托盤上貼上紙張，做成菜單板。

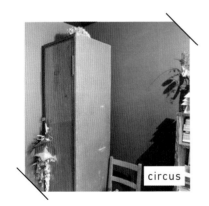

circus

讓置物櫃變得時髦

一般人很少會想到把老舊的置物櫃作為日常用具使用，不過很符合店裡的氛圍，感覺好時髦。櫃子裡似乎放著一些打掃用具。

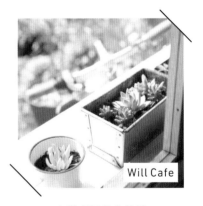

Will Cafe

充滿巧思的盆栽鉢

將多肉植物移植在琺瑯質杯子和磅蛋糕模裡。僅僅擺放在窗邊，就能更增添一份可愛感。

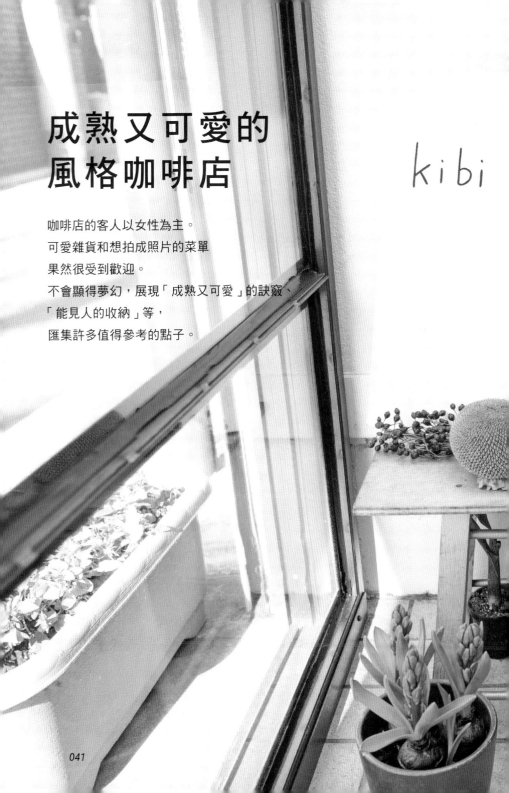

成熟又可愛的
風格咖啡店

kibi

咖啡店的客人以女性為主。
可愛雜貨和想拍成照片的菜單
果然很受到歡迎。
不會顯得夢幻，展現「成熟又可愛」的訣竅、
「能見人的收納」等，
匯集許多值得參考的點子。

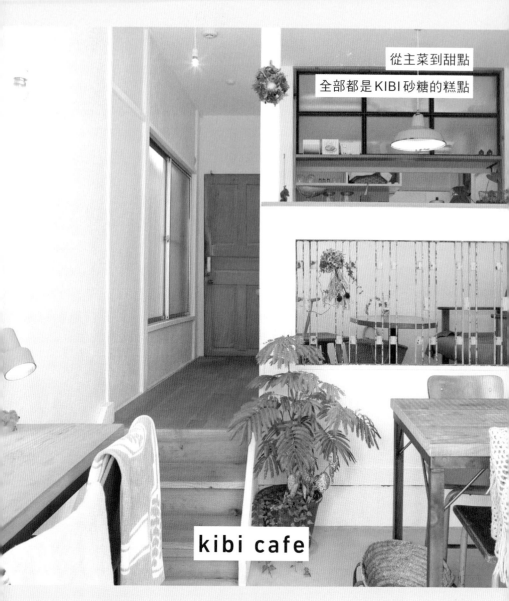

從主菜到甜點
全部都是 KIBI 砂糖的糕點

kibi cafe

🍀 經營者
吉田恭子（圖左）高橋惠理香（圖右）
認識許多手作者朋友的兩人，想要更
推廣這些人的才華，而在店內積極籌
辦工坊或是展示販賣等活動。

9 坪

花了六年時間才找到理想中的物件

吉祥寺被譽為咖啡館的一級戰區。kibi cafe 去年秋天在從吉祥寺車站步行10分鐘，散發出沉穩靜謐氛圍的住宅區中開張了。

經營這家店的，是負責製作糕點的吉田恭子，以及負責招待客人的高橋惠理香。兩人初遇是在10年前一起在麵包店當同事。從很久以前就夢想開一間咖啡店的吉田小姐辭掉麵包店的工作，租用場地挑戰一日咖啡店時，「聽起來好像很有趣，我也來幫忙！」率先舉手的是希望在東京有所作為的高橋小姐。

剛開始的一日咖啡店，是和手作者的友人一起合作。使用 KIBI 砂糖（譯註：日本砂糖的一種。）製作的樸實點心受到好評，兩人體驗了從未有過的樂趣和充實。

她們以這天為契機，萌生了希望有一天一起開店的新目標，每兩個月舉辦一次一日咖啡店，確實地增加了擁護者。雖然周遭都對「什麼時候可以開實體店面？」懷抱著期待，但兩人還是按照自己的步調走。彼此一邊努力存錢，不時上房仲網站瀏覽，卻遲遲遇不到像樣的物件，等回過神來時六個年頭已經過去了。

因為兩個人才能實現

現在的物件也是在網路上找到的。它就座落在很喜歡的吉祥寺，其中特別心儀的公園

鳥的工藝品隱藏於店內各個角落。

旁。雖然此位在車站的徒步圈內，環境卻很寧靜，終於遇到了理想的地點。

然而，高橋小姐在這六年當中結婚，並且誕生出日後有了小孩，想在故鄉新潟養育下一代的新的夢想。「非常煩惱是否應該在這樣的情形下參加，不過與吉田小姐以及先生好好談過後，決定先開咖啡店試試看。」

「和總是面帶笑容，積極樂觀的高橋小姐一起很安心，而且資金方面一個人也不能開業。」一旁的吉田小姐也回想當時情形。

店的內裝策劃委託「Atelier Sajilo」。本身也有經營把重心放在吉祥寺的餐飲店，擅長老舊時尚的設計公司。

「我們很喜歡 Sajilo 營造出來的氣氛，很早以前就決定找他們了。我們的要求只有希望呈現「簡單」的感覺，其餘細節就全權交由 Sajilo 設計規劃。照明和家具則請經營古董家具的友人幫忙挑選，這裡是借助周圍朋友的力量打造而成的咖啡店。希望能夠作為大家分享交流的展示間。」

活用彼此擅長的項目

kibi cafe 的招牌菜是「糕點套餐」。兩人接受同業前輩「與其提供各種選擇，不如製作具有特色的菜單」的建議，想到了可以把擅長的糕點做成餐點。盤子上陳列著放入適量配菜的小餅、加入昆布入菜的鹽味義式脆餅等糕點，雖然看上去像甜點一樣可愛，嚐過後發現是份量飽足的午餐。

將原本是整套衛浴設備的空間，重新改造成廁所。而外觀上也很講究，門也挑選了具有懷舊情調的復古門板。營造成舒適的美感空間。

桌上裝飾花是用來妝點簡約白色空間的花藝作品。

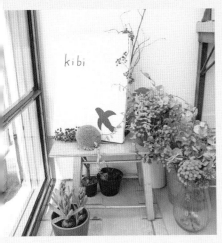

多虧六年來不間斷地經營一日咖啡店，才開幕一天就有將近15位客人，每位客人平均消費為2000日圓左右，甚至還有專程從外縣市和國外來的客人。

「我想是因為有吉田小姐製作的美味糕點，咖啡店才能進行得這麼順利。而我的角色是以冷靜的角度看待店內，靠的不是待客指導手冊，而是發自內心真誠待客。」高橋小姐說。「多虧高橋小姐擅長和客人互動，讓我可以專心備料。除了接待客人，高橋小姐還會發揮品味佈置店內，為店裡的菜單畫插畫。」吉田小姐緊接著說。

兩人一邊為彼此設想，一邊活用各自擅長的領域，合力打造出一家咖啡店。廚房裡不時傳出兩個人的笑聲，成為店內不可多得的調味劑，客人帶著加倍溫暖的心情期待美味的糕點。

1
—
2
—
3

1. 位於入口旁的一處空間。將開幕時獲贈的鮮花做成乾燥花，依然充滿了趣味。
2. 提供客人外帶的糕點。可以從一個輕鬆買起。要在店內享用也OK。
3. 丹麥學校所使用的椅子。在位於平塚的北歐家具店「talo」購買。桌子是由鐵件手作家製作。為使椅子容易收放，在桌腳的安裝上下了功夫。

善用巧思打造寬敞的店舖空間

① 入口的玻璃門為鐵件手作家做的鐵框，成為吸睛重點。充足的陽光透進店內，反射在白色牆壁和地板上，營造出明亮又開放的空間氛圍。照明請店家「antique shop menu」代為挑選。

② 破壞物件本身有的高低差需要耗費成本，於是換個方向裝設樓梯。雖然高低差有50cm，不過在樓梯上面感覺像半個包廂，產生一種特別的氣氛。

③ 空間區隔成飲料類調製在前面，料理製作在後面，用門為空間作區隔。由於也有提供外帶服務，在為糕點備料時會把門關上當成獨立空間使用。

1 大玻璃門與白色牆壁

3 依據用途將廚房分成兩個部分

2 利用高低差的半包廂式桌席

雞肉咖哩套餐1300日圓。附飲料。咖哩的部分由高橋小姐負責。仔細炒出甜味的洋蔥是一大重點。放入餐具的布小物，似乎是吉田小姐的母親親手製作的。

menu

希望客人把我們很喜歡的糕點也當成正餐來享用

糕點套餐1500日圓。從盤子最上面開始順時鐘順序為沙拉、牛蒡新洋蔥法式鹹派、加有糯米的比司吉（蕃茄燉起司、高粱做成的三明治）、豬肉抹醬泡芙、蝦米昆布義大利脆餅。附地瓜豆漿濃湯和飲料。

kibi cafe

地址：東京都三鷹市井の頭4-26-7-102
最近的車站：吉祥寺車站步行10分
電話：0422-72-7024
營業時間：12：00─19：00
公休日：週一、不固定公休
http://kibicafe.com

店名的由來：由於吉田小姐的友人，仿照名字第一個字「K」製作了印章，所以決定以K做為店名的開頭。因喜歡使用KIBI糖和雜糧穀物（きび，英文拼音kibi）製成的食物，所以選擇kibi當做店名。

店舖的空間配置

廁所　糕點製作
廚房

9坪・12席
設計施工：Atelier Sajilo

將原本是陶藝家的店面兼住家的物件翻新。廚房和客席的空間比例是4：6。

到店家開張為止的歷程

2014年6月　　物件簽約。
2014年7月　　開始施工。
2014年10月　完工，開張。

開業資金

495萬日圓
細目：內外裝潢工程費360萬日圓、物件取得費55萬日圓、廚房設備費80萬日圓。

吉田小姐和高橋小姐一天的工作日程表

時間	內容
10:00	進店。備料和整理環境等。
12:30	開店。
19:30	高橋小姐回家。
20:00	打烊。吉田小姐回家。

吉田小姐7點起床，高橋小姐6點半起床。高橋小姐有事在身無法到店時，高橋小姐的乾媽有時會到店裡接待客人。

kibi
cafe

委託設計師的朋友，佐藤未麻製作的店卡。

用夾子固定復古包裝紙，作成簡單的菜單表，而高橋小姐畫的可愛插圖吸引人們的目光，讓人想細細觀賞。

岡山縣產新生薑糖漿650日圓。將自製糖漿加入從蘇打水、紅茶、茉莉花茶中挑選喜歡的飲品稀釋。另外附上糖漿，讓喜好濃一點的品飲者可以追加。

kibi cafe綜合咖啡550日圓。以手沖滴漏的方式萃取從kusa.喫茶進貨的原創綜合咖啡。可愛的杯子是日本舊時代的產物，在以前打工的店歇業時承接的。

搭配黃豆粉和紅豆泥的起士蛋糕600日圓。嚴格控制甜度，口感濕潤、紮實又入口即化。撒在上面的洗雙糖，成為口感中的亮點。

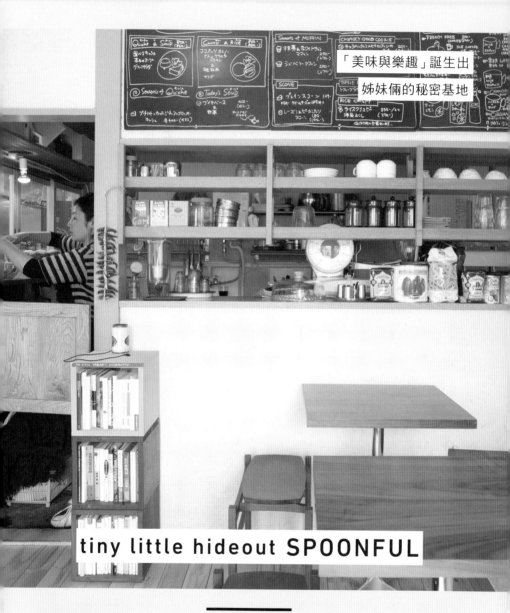

「美味與樂趣」誕生出
姊妹倆的秘密基地

tiny little hideout SPOONFUL

經營者

真嶋麻衣 (圖左) 佐佐木砂良 (圖右)

在家裡常有客人來訪，一群人大肆聊天吃飯的環境下
長大。有時會因為說話不客氣，意見不合而吵架，不
過很快就能重修舊好，感情很好的姐妹才能這樣。

5 坪

在小時候的遊樂場開業

魚店前吊著魚乾，小學生在肉舖前大口吃烤雞串臉頰鼓鼓的模樣。熟識的客人站在路邊聊著晚上要吃什麼菜。瀰漫著昭和時代濃濃情懷的丸田超市，是傳統零售攤位聚集的小市場。正因為市場大約在50年前啟用，歷經三代的客人也不在少數。

「SPOONFUL」就位在其中的一個角落。店外的櫥窗裡陳列著大塊的餅乾、司康和布朗尼等美式甜點，而廚房裡飄出充滿異國風情的辛香味。民族音樂流動在採用橙紅色與灰色佈置安排的店內。

在丸田超市裡似乎只有這裡是國外才有的咖啡館，不過來買菜的客人迅速地喝著咖啡，隔壁老闆親近的跟從SPOONFUL走出來的客人打招呼，完全融入於環境中。

經營這家咖啡店的，是真嶋麻衣和佐佐木砂良這對姊妹花。老家離丸田超市很近，兩個人從小就很熟悉。雖然很喜歡這個充滿人情味的地方，卻作夢也沒想到自己會在這裡開店。

無論是點心還是麵包都自己動手做，姊妹倆從小由喜愛料理的母親扶養長大。因為受到母親的影響，姊姊的麻衣一直以來邊在餐飲店的廚房工作，邊找時間當背包客到世界各國旅行。

「我逛了各國的市場，認識了各種蔬菜和辛香料。雖然想過要是能開一家用上這些食材的店該有多好，卻從來沒有具體思考過」。

那是在美國旅行中，收到砂良「丸田超市的一角空了」的來信，內心很自然地決定了

排放在咖啡店外頭的兩張小椅子。這是兩姊妹為了讓客人坐享用在市場裡買的熟食，所做的貼心舉動。兩人年幼時，也是在這樣具有人情溫厚的地方長大。

「在那裡開家店吧」。如果要找人一起做，當然是找用同樣的味覺扶養長大的妹妹。

另一方面，妹妹砂良正值養育三個孩子的階段。「深深體會到食物是維持身心健康的

基礎，若能創造一個愉快享用美食的地方那該多好，便歡喜開心的接受了。」

物件雖然是個水管、瓦斯管線都沒有接通的結構體，卻不作他想，立刻就簽訂契約。

「這對既沒有開業知識也沒有預算的我們來說，是個有欠思量的物件，如果經過慎重

的考慮，或許就不會選這個地點了（笑）。砂良的丈夫是家具職人，多虧他的幫忙，雖

然花了半年的時間，總算有點樣子了。」麻衣回想當時的情況說道。

有健康的身心才能做出美味的料理

決定先試試看再說，是兩人的行為模式。因此，無論是菜單還是內部裝潢，在開店後

的四年之間，都有了相當大的變化。

剛開始店名取名為「DELI CAFE」，烹調多種類的民族風味熟食，由於備料相當費

功夫而且需求也不大，所以現在以小朋友也會喜歡的兩種異國料理，以及美國甜點為主

要菜單。原本內裝是以吧台席為主，跟客人的希望也有關係，所以期間將座位全部改成

了桌席。

「當初想先開店之後再說，就開始做了。但開店不只要會做料理，還要思考如何經營，

心理層面也要保持健康才能做出好吃的食物，開店比想像中辛苦。不過任何事在於你怎

麼想。我想成每天可以學到新東西很開心。」麻衣說完，「客人和丸田超市的大家真的

有書和花是理想的咖啡店，寄賣書店「二手書　獨木舟狗狗書店（古本 カヌー犬ブックス）」挑選的二手書，以及花店「花瓣（ペタル）」的迷你花束。

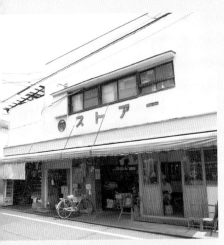

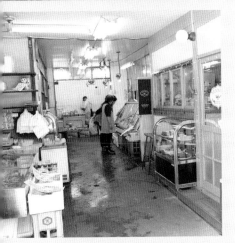

都對我們很好，很感謝。」砂良接著說。

兩人異口同聲表示，不想被咖啡店的框架限制住，想要打造更展現自己的個性，令人歡欣雀躍的場所。姊妹倆的開朗氣氛與吃完後感到精神百倍的食物的擁護者也變多了。

除了定期參加在地舉辦的早市（晨早市場）之外，受邀參加其他地方的活動機會也越來越多。

SPOONFUL 意思是一滿匙。兩個人的那一匙裡，除了人情溫厚之外，也裝滿了享受人生的精華。

<div style="text-align: right">1
―
2
―
3</div>

1. 從最近的車站搭公車（約10分鐘車程），即可抵達位在住宅區的丸田超市。由於離車站前的超級市場有段距離，尤其對高齡者而言是不可欠缺的存在。

2. 就位在咖啡店旁邊的老家庭院，種了許多羅勒、迷迭香和鼠尾草等沒有使用農藥的香草。開店前採收，在午餐上使用。

3. 丸田超市裡除了SPOONFUL之外，還有魚店、肉舖、乾貨、蔬菜、熟食店入駐。來買晚餐配菜的人很多，傍晚是最熱鬧的時刻。

善用巧思打造寬敞的店舖空間

① 桌子和椅子是家具職人、佐佐木毅的原始創作。不僅注重外表美觀、方便用餐的高度和觸感等，連對細部也很講究。因為重量輕，打掃移動很方便。

② 只購買外帶的人也很多，櫥窗不是擺在店內而是面對通道擺放。店裡既不會有擁擠感，又可以一邊待在廚房一邊因應，很有效率。

③ 一掀開長椅座席的部分，裡面擺滿了平常用不到的外送餐具等。由於收納空間不多，所以這部分也是請佐佐木毅打造。

① 特別訂作的小型家具

③ 具有收納功能的長椅席

② 向外擺放的櫥窗

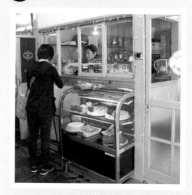

墨西哥辣椒套餐950日圓。少量使用種類繁多的辛香料，帶有複雜的風味，辣度卻很溫和。連小朋友也能接受。

menu

從小就很熟悉的美國甜點與加了異國風味的食物

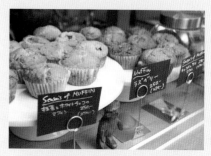

剛出爐的瑪芬。270日圓上下。以孩童時代，美國人的表姊做的瑪芬為範本。裡頭放入滿滿的堅果與乾果，份量十足的點心。

shop data

tiny little hideout SPOONFUL

地址：東京都小金井市前原町5-8-3 丸田ストアー内
最近的車站：武藏小金井車站搭公車約10分 下車後步行2分
電話：080-3386-0635
營業時間：10：00—17：00（黃昏時分）
公休日：週日、週一
http://www.tinylittlehideout.com

店名的由來：tiny little hideout意指小小的秘密基地，SPOONFUL
指滿滿一勺的意思。包含著想打造一個小雖小卻能令人雀躍的場所的
想法。

店鋪的空間配置

5坪·8席
設計施工：親手翻修

以砂良小姐的先生、家具職人
佐佐木毅（pnoom）為主，三
個人一邊摸索一邊打造。

到店家開張為止的歷程

2010年6月　物件簽約、開始
　　　　　　施工。
2010年12月　店面完成、開張。

開業資金

250萬日圓
細目：水電瓦斯工程40萬日圓、
廚房器具30萬日圓、常用器具
30萬日圓、物料·備品類150萬
日圓。

麻衣、砂良小姐一天的工作日程表

8:00	進店。備料。
10:30	開店。
17:00	打烊。整理環境、採購隔天需要的用品。
20:00	回家。

營業時基本上是一個人。砂良小
姐一星期負責兩天，其餘由麻衣
小姐負責。有活動時，兩個人一
起備料，有時愛好料理的母親也
會幫忙。

店卡以「不知道會有什麼跑出來
的阿拉丁魔法神燈」為概念的插
圖也是商標。原案是姊妹想的，
請插畫家朋友兼設計師、山崎薰
繪製而成。

咖啡。法式濾壓壺2杯
份450日圓。1杯份的
美式咖啡350日圓。另
外還有黑糖拿鐵等。

原味司康130日圓。國
產檸檬糖漿、薑汁風
味500日圓。可在司康
上塗抹奶油起司或蜂蜜
（費用另計各50日圓）。

鹹派套餐950日圓。鹹
派可從兩款中挑選一
種。每天更換湯品種
類，拍攝當天是馬賽魚
湯和蔬菜湯。使用從隔
壁魚店進貨的新鮮魚
貨、東海鱸。

焦糖巧克力和長山核桃
餅乾220日圓。無論是
餐點還是甜點，菜單上
的通通可以外帶。甜點
如圖所顯示，附有精美
外盒，也適合送禮。

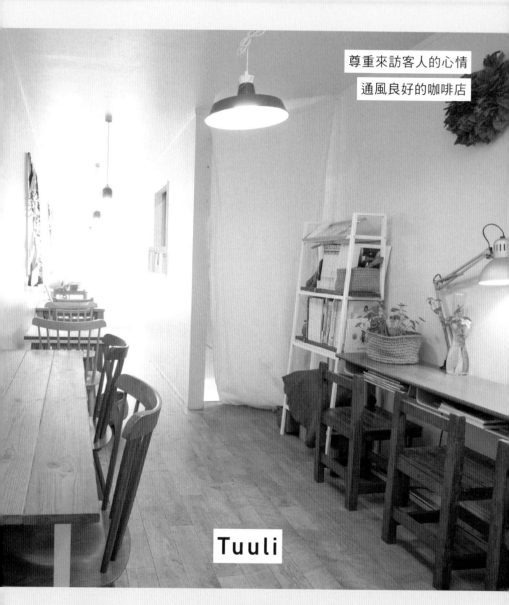

Tuuli

☕ 經營者

風祭俊介

鄰近有很多同世代經營的咖啡店,他們努力的
模樣好像成為激勵的力量。不時會來往彼此的
店,也會一起策劃活動,於公於私都有好交情。

9 坪

因為「喜歡咖啡店」而開始的創業計劃

「Tuuli」在芬蘭語是「風」的意思，由風祭這對夫妻共同打造的咖啡店。目前妻子原本非常喜愛咖啡店，希望開業的是滿理。

滿理育兒休假中，由俊介獨自一個人經營。

「如果是跟做任何事都很能幹的他一起，我覺得他能實現開一間令人憧憬的咖啡店的夢想。」聽到這番話，俊介似乎有些害羞，答道：「因為也沒有特別想做的事，所以只是接受她的提議而已。」。

決定開業後，夫妻倆各自在不同的咖啡店工作，體驗接待顧客、調製飲品以及創立新店等等。與此同時，還走訪全國各地的咖啡店，尋找適合開店的理想咖啡豆。

當時遇見的是德島縣的 AALTO COFFE。好味道自然不在話下，還被烘焙師廣野雄治溫厚的人品所吸引，成為了希望早日開店的原動力。

沒多久找到了現在這個地點，是前圍棋教室的頂讓物件。而物件主人很支持年輕人創業，所以保證金、禮金和準備期間的房租一概不收，深受感動的兩人就決定是這裡了。」

「格局和住家一樣呈長方形，令人看了倍感親切。

以「不產生壓迫感的空間設計」為目標，除了進行牆面粉刷、鋪地板工程，連家具都是自己親手製作。但隨著熱切盼望的咖啡店，完成的腳步接近，兩人的心情卻越來越消沉。

將芬蘭家飾品牌「Marimekko」以 Tuuli 為主題的布料運用在窗簾上。

「深深體會到『喜歡喝咖啡』跟『當咖啡店老闆』是兩碼子事，對自己完全失了信心。

因為感覺不安所以也常常吵架。或許是因為好像在扮家家酒，感覺上不夠真實。」兩人回想當時的心情。

隱身在二樓又沒有醒目的看板，所以招攬顧客的情形也不理想。但與其宣傳，不如努力改良菜單，秉持「東西好吃口碑一定會出來」，做大型店做不到的細心服務，堅持只要能力所及都盡可能親手做。

滿理小姐待產休息後，變成了一個人顧店，但要做的事卻變多了，工作時間也拉長了。

「即使做再多，也不能保證會有所回報。但不做就永遠不會有機會，所以只能選擇每天做。今天也許沒半個客人上門，帶著不安的心情，繼續過著開店做生意的日子。」

四年後的現在，回神過來時發現，來店的人數穩定，對料理也稍微有點信心了。「為什麼呢？」俊介先生問。「應該是因為你一直認真工作的緣故吧。」滿理小姐微笑回答。

店裡的氣氛漸漸建立起來

俊介先生會細心觀察來店客人的氣氛氛圍，來改變接待客人的方式。似乎很注重如何讓對方心情愉快。時而安靜地保持距離，時而幫客人牽線認識，有時也會讓與一位客人的對話在店內傳開來。

「看到客人們各自享受自己的時光，覺得能夠成為他們的落腳處，很幸福。」

要如何展現自己的品性？與其說老闆與客人，我更在意人與人之間的關係。或許是努

俊介先生用麻線編的燈罩和盆栽護套。
除此之外，還有用來裝蔬菜的袋子、鍋墊等。

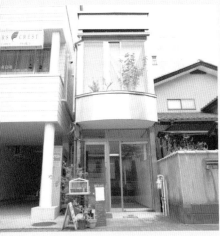

力的成果，最近，據常客說：「店裡的氣氛漸漸建立起來了。」。

俊介先生說自己不太去想將來的事。倒不如說，努力滿足來店的客人的需求，才是最重要的事。

明年孩子準備上幼稚園，而滿理小姐也預計回來店裡。

「之後不像以前只是站在店裡，還考慮提供額外的部分，像是賣外帶便當之類的。」

俊介先生愉快地說著。

即使站在冷颼颼的逆風中，Tuuli仍一邊站穩腳步，一步一步往前行。如今，流進那裡的風很溫暖，溫柔地迎接人們的到來。

1
—
2
—
3

1. 一樓是另一家公司的辦公室，Tuuli座落於二樓。大片的玻璃窗令人印象深刻。地點位在人間市車站與百貨公司連結的道路上。
2. 滿理和即將滿三歲的兒子。入口有薄荷等香草的盆栽，用來點綴甜點。
3. 從客席通往店內廁所的通道。左手邊的廚房。「去廁所時應該不想跟人視線對上，所以從後面裝了用來遮蔽視野的板子」

善用巧思打造寬敞的店舖空間

① 牆面上塗繪的花草彩繪，會隨著往店內移動而逐漸縮小。白色牆面產生縱深的空間感，具有使視覺看起來寬闊的效果。

② 地板是自己動手將緩衝地板剪裁拼貼而成。地板橫向鋪設，作業上比較輕鬆，但店主配合縱深長的深長形室內，採縱向鋪設。讓空間看來顯得整齊俐落。

③ 俊介先生一個人顧店後，物品變多了的廚房。盡可能原地不動，快速處理客人的點餐，伸手可及的範圍內放著滿滿的常用物品。

③ 緊湊的廚房空間

② 整體成直向排列

menu

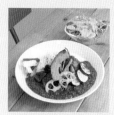

夏季蔬菜佐茄子咖哩900日圓。蔬菜以油炸的方式料理，點餐率最高。咖哩辣度溫和，小朋友也可以接受。

希望讓客人在回程的路上回想起「話說回來還真好吃啊」，以這樣不經意的美味為目標

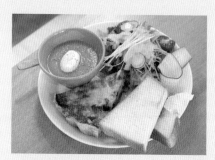

鹹派套餐900日圓。據滿理小姐說，若不把套餐的份量稍微減量，女性顧客就無法品嚐到甜點，俊介先生則希望讓客人吃得飽足，似乎不肯退讓。

shop data

Tuuli

地址：埼玉県入間市豊岡1-3-4 2F
最近的車站：入間市車站步行5分
電話：042-965-8788
營業時間：11：00—19：00
公休日：週三
http://cafetuuli.jugem.jp

店名的由來：Tuuli是芬蘭語，「風」的意思。取自風祭先生的名字。

店舖的空間配置

樓梯

廚房

廁所

9坪・10席
設計施工：親手翻修

圍棋教室的頂讓物件。

到店家開張為止的歷程

2006年	決定開業。
2010年1月	開始尋找物件。
2010年2月	找到現在的物件。
2010年3月	物件簽約。
2010年5月	正式開幕。

開業資金

180萬日圓
細目：常用器具70萬日圓、內部裝潢60萬日圓、備品類40萬日圓、水電瓦斯工程費10萬日圓。

風祭先生一天的工作日程表

9:00	起床。
10:30	進店。
11:00	開店。
19:00	打烊，打掃環境、準備隔天會用到的物品和備料。
24:00	回家。

營業中很難找到像樣的時間，所以蛋糕類的備料只能利用打烊後準備。回家後品嚐喜歡的酒，是放鬆自己的方法。

店卡委託設計師朋友、小川美設計製作。

桃子奶油瑞士捲450日圓。餐具由滿理小姐挑選。俊介一個人顧店後，會避免買些過於可愛的餐具等等之類的。

今日起司蛋糕450日圓。拍攝時是藍莓起司蛋糕。甜點也可提供外帶。與飲料一起點，可以折抵100日圓。

葡萄柚生薑蘇打水550日圓。微苦，是一款大人口味的蘇打水。黃檸檬和藍莓相映成趣，外觀看起來也很清爽。

法國吐司750日圓。附咖啡。綿密的白醬搭配鮮脆的櫛瓜，口感很好。

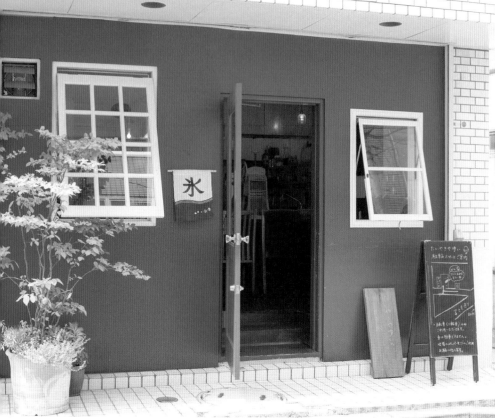

鯛魚燒和麵包、刨冰和烘焙點心
依季節變換招牌,具備職人匠心氣質的夫妻的店

鯛魚燒店由井 and 糕點店含羞草

🦐 經營者

由井尚貴、洋子

兩人喜愛充滿綠意,有很多個性小店的國
立。經常與生活道具店、雜貨店和餐飲店
等一群交情很好經營者,一起合作共事。

9坪

攤販和店面、兩種營業場所

一年當中有一半的時間是鯛魚燒和麵包店，剩下的日子是刨冰和烘焙點心店。由井尚貴和洋子這對夫妻開的是經營型態有點獨特的店。在國立市開店，今年即將邁入第二年。冬天到春天，尚貴先生會離開店裡，推著攤車，販賣剛烤好的鯛魚燒。另一方面，店裡的吧檯上陳列著洋子小姐烤好的麵包，內用桌子只有兩張。客人多半是用外帶的方式，店內流動著悠閒的時光。

夏天一到，尚貴先生會走進店裡轉動刨冰機，洋子小姐烤的東西從麵包換成點心。除了原有的餐桌座之外，吧檯也成為客席區，常常因吃冰的客人而持續客滿。

鯛魚燒採用一個一個製作，費工夫的一丁燒，刨冰用的糖漿都是自家煮製的，麵包限定只用花時間的有機天然酵母，兩人都具有職人匠心的氣質。因為看著另一半經過一連串嘗試直到做出滿意成品為止的模樣，所以只有在需要幫忙時，才會對彼此做的東西表示意見。正因為這樣的信賴，才能以這樣的態度相處。

兩人相遇是在Macrobiotic餐廳的廚房。尚貴先生負責做料理，洋子小姐負責做點心，兩個人以同事關係一起工作。

最先行動的是尚貴先生。不想窩在廚房，想直接看到客人享用食物的表情。希望製作從小朋友到年紀大的長者們，各年齡層都喜歡的食物。這樣的想法變得越來越強烈，難以抑制。

也因從小就喜歡紅豆餡的緣故，決定用以公道的價錢就可以買到的鯛魚燒店創業，但

家具是從國立的古道具店「Let'Em In」和位在小金井市的「antiques-educo」購買的老物件。

遲遲找不到中意的物件，所以選擇從攤販開始。

「看著客人在眼前享用剛烤好的鯛魚燒特別開心，很有充實感。只是下雨就不能出去，所以經常要盯著氣象預報。一旦預報失準，特地做了準備就得敗興而歸，但也只能去習慣它」。夏天的暑氣，對鯛魚燒店也是一個嚴酷的考驗。光顧的客人減少，在炎熱的天氣下持續烤製也很辛苦，不如把引以自豪的紅豆餡做成冰涼的零食，考慮的結果，決定夏季期間推出刨冰以取代鯛魚燒。

「刨冰的力道大小、糖漿的濃度和甜度等很難掌握，為了讓客人意猶未盡地吃到最後，下了不少工夫研究」。努力有了回報，一開始只有寥寥無幾的客人，在夏季結束時，受歡迎到需要排隊的地步。

成為令人期待下個季節的店

另一方面，洋子小姐這邊也在辭掉餐廳工作之後，一邊將不使用雞蛋和乳製品的點心批發給自然食品店，一邊借朋友的店開設周末才有的定食店，開始以「含羞草」展開活動。以公寓的小廚房申請到營業許可，原本作為兩個人的備料場所，但隨著銷售量增加，空間變得越來越小。

在尋找新的場所時，透過介紹找到了曾經是酒坊的現用物件。氣氛也很好，只用來做備料太可惜，便決定開一家咖啡店。

雖說如此，卻也是從車站步行20分鐘的地點。感覺只靠烘焙點心招攬客人上有點困

因為是開放式的廚房，挑選外觀可愛的調理道具和清潔用具，讓客人一眼看見也不覺得突兀。廚房的白色磁磚是自己動手貼的。

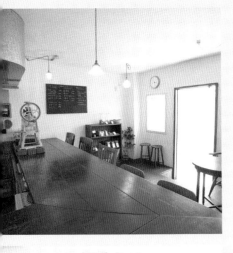

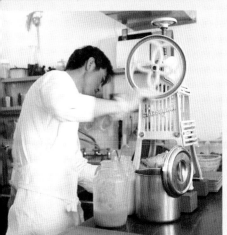

難，便開始製作可以讓客人每天來買的麵包。「無論做麵包還是做點心都需要體力，越做越能體會其中的深奧與難度。可是我卻樂在其中，喜歡這份工作到腦袋不時想著新的食材組合或新創意的地步。」。接下來的目標是，移動到空間稍微大一點、靠近車站的地點。「等鯛魚燒也能在店裡烤後，我想新的可能性會拓展開來。而且只要老婆在身邊就覺得很安心，工作應用也會更順利。」尚貴先生說。

鯛魚燒、麵包、刨冰、烘焙點心。「雖然是在偶然的情況下拼湊出這四種，但每一種都具有季節感，我覺得是個相當不錯的組合。」洋子小姐靦腆地說。與尚貴先生還有這個城市相遇都是偶然。而且，想必再也找不到這麼契合的組合。

1
—
2
—
3

1. 店裡的L型大吧檯令人印象深刻。冬天時，吧檯上會陳列著洋子小姐自製的有機天然酵母麵包。
2. 「糕點店含羞草」的一隅。根據以前洋子小姐本身對食物過敏，靠著飲食對抗過敏的經驗，不使用雞蛋、乳製品和白砂糖。只是，與其基於「對身體好」，不如讓客人基於「好吃」的理由而挑選，在味道和外觀上有所堅持。
3. 從網路上購買的古早味手動刨冰機。冰塊不是從冷凍庫拿出來就開始刨，而是等溫度稍微上升後再動手，刨出來的冰才會是軟綿綿、入口即化的口感。

善用巧思打造寬敞的店舖空間

1 竹籃裡放有輕便的備品類

1 牆面安裝不鏽鋼架，架上擺放竹籃收納日常用品。不會造成壓迫感，自然的氛圍很適合店裡。竹籃購自位於國立的竹籠專賣店「Kagoamidori」。

2 在有限空間裡，利用箱子將體積大的製糕點、麵包道具，一個挨一個地從地板排到天花板。盡量不增加物品。這裡的整理方式是由個性一絲不苟的洋子小姐負責。

3 將冬天使用的鯛魚燒攤車拆裝收進車裡。有活動時可直接驅車前往，在現場組裝。似乎只要10分鐘就可以組裝起來。

3 車子也是收納場所

2 將箱子排列組合

從右邊開始順時針：黑豆和黑芝麻的瑪芬、夏橙釀製的啤酒和可可亞司康、葡萄乾和燕麥肉桂司康。每一款均為280日圓。

menu

採用自製糖漿的刨冰和只用植物性材料製作的點心。

「因為喜歡用心做事」

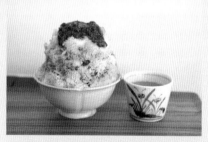

抹茶紅豆牛奶冰780日圓。淋上京都和束產的抹茶，人氣絕讚。蜜紅豆當然是自製的。和鯛魚燒一樣，使用北海道產的紅豆。還附上一杯溫熱的茶，真令人開心。

鯛魚燒店由井and糕點店含羞草

地址：東京都國立市西2-19-12ヘリオス國立1-8
最近的車站：國立車站步行20分
電話：042-505-6210
營業時間：11：00─18：00
公休日：週一、週二
http://taiyakiyayui.jugem.jp/　＊刨冰和糕點從6月上旬到10月中旬

店名的由來：「鯛魚燒店由井」是為了讓任何人都容易理解、好記，而直接用自己的姓當作店名。當洋子小姐思考著離職後接下來該做什麼等各種事情時，喜歡的含羞草正好盛開，而將店名取名為「糕點店含羞草」。

店舖的空間配置

9坪‧11席（冬天4席）
設計施工：親手翻修

前身是酒坊的頂讓物件。店本身的結構幾乎沒變過，粉刷牆面等，則由自己親自動手。

到店家開張為止的歷程

2008年10月	從攤販賣鯛魚燒開始。
2010年6月	從攤販賣刨冰開始。
2012年6月	被介紹物件。
2012年8月	物件簽約。
2012年11月	開幕。分成冬天賣鯛魚燒（攤販販賣）和麵包（在店裡賣）夏天賣刨冰和烘焙點心（都在店裡賣）兩種型態。

開業資金

100萬日圓
細目：廚房器具85萬日圓、內部裝潢15萬日圓。

由井夫妻一天的工作日程表

> 8:30　進店。為刨冰準備備料。
> 11:00　開店。
> 18:00　打烊。整理環境和為隔天做準備。
> 20:00　回家。

冬天會改變日程表。尚貴先生9點到店裡備料，10：30推著攤車出發。18點回到店裡，從20點到25點備料和整理環境。洋子小姐6點到店裡，21點回家。

委託在國立市設立事務所的設計師、丸山晶崇設計含羞草的店卡。刨冰的店卡無論是插畫還是設計都是由洋子小姐動手製作。

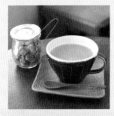

熱茶500日圓。客人點餐後才用刀子將所有辛香料切碎熬煮，所以香氣很濃郁。可以選擇豆漿和牛奶。

河內晚柑果汁（左）和紅玉蘋果汁（右）。每一種都是小杯220日圓、大杯500日圓。這是親子客人多的店家才有的貼心服務。

刨冰約有12種。頻繁地更換自製的水果風味糖漿，像是哈密瓜、梅子等口味。萊姆酒、焦糖牛奶等口味也很受歡迎。加刨冰和淋糖漿的動作會各自重覆三次，份量十足。

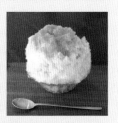

夏橙650日圓。淋上廣島產的柑橘，自製的夏橙糖漿。器皿不統一，每當發現喜歡的物件就會添購。也有很多器皿是在國立市內的店購買。

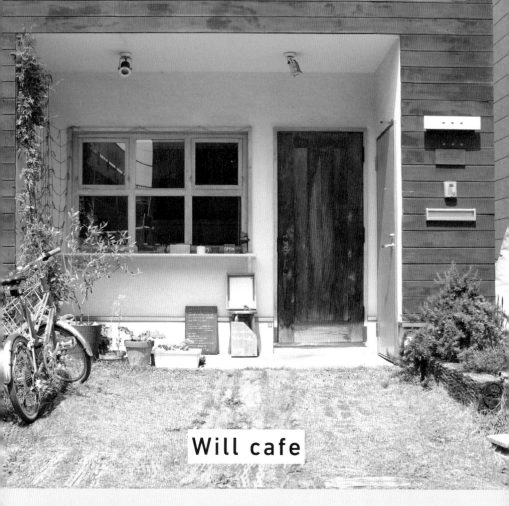

不會覺得膩才能繼續下去
邁入第 12 年的烘焙點心咖啡店

Will cafe

☺ 經營者

來栖麻子

為自己充電的方法是，每年做一趟家
族旅行。用在旅行中找到的食材，製
作新的菜單更是一番樂趣。

8.5 坪

如何花功夫才是決定勝負的關鍵

烘焙點心店從開店以來到現在已經12年。鋪上滿滿自製糖漬水果的水果塔、以蔬菜入菜的蛋糕、散發香草風味的冰品等，一直以來都在追求著「只要品嚐過就可以感覺到季節氛圍，讓人心情平和的點心。」。

一天大約推出4到5種的蛋糕，而且從外帶用的小點心、作為午餐的鹹派等，全都是從頭開始到製作完成，在備料的準備相當花時間。

「受到祖母與母親手工活本來就耗時觀念的影響，我認為小店如何花功夫才是決定勝負的關鍵。」

說出這番話的，是店主來栖麻子小姐。她對做點心不但不厭倦，而且還有許許多多的點心想做，打從心裡的喜愛點心。

曾經以批發為主的初始店

二十幾歲時，來栖小姐一邊在雙親經營的花草店幫忙，一邊摸索方向。最後確定方向，是在花草店關閉的時候。

好好正視曾屬於興趣範疇的點心製作，決定這一次由自己來開咖啡店。下定決心後，立刻去上糕點麵包製作學校，同時一邊在餐飲店打工，一邊開始籌辦咖啡館活動等的個人活動。

因為「喜愛簡樸」所以店裡沒有多餘的裝飾，白色牆面陳列著外帶用的烘焙點心和販售用的明信片，成為一處可愛的空間。

接到熟識的店的訂單越來越多，在下定決心的第四年，在公寓二樓，繼承雙親花草店的店名，「Wii cafe」開張了。

由建築家的弟弟設計，牆壁則是跟丈夫一同粉刷，廚房沿用花草店所使用的器具設備，盡量節約，控制開業費用。

雖然店內陳列著十把左右的北歐椅子，是個舒適自在的空間，但與其說是咖啡店，不如說以點心工坊為主。

「由於傾全力於製作批發用的烘焙點心上，而無法投注心力在咖啡店上。因此，即使偶爾有客人上門，也無法展現自信，總是感到緊張。」

然而，批發用的點心製作耗時費工、成本高且利潤低，配送問題也不少。加上大樓本身老舊，不時發生設備故障，都是壓力的根源。

為住家兼店面而遷移

既然如此，不如就乾脆蓋一間住家兼店面，以咖啡店經營為主吧。在相同的市區內找到適合蓋房子的土地，這一次由建築師的丈夫設計，完成了1樓是咖啡店，2、3樓是住家的獨棟式樓房。

「雖然無論大小還是空間配置，都做得跟之前的店幾乎一模一樣，但我變得可以非常放鬆。有好鄰居和好環境，又可以在工作的空檔做家事，順利地就渡過一天。」

根據經驗，為避免營業和製造重疊，將開店時間縮短為一星期三天，分成「待客日」

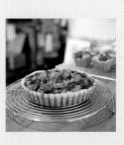

吧檯上陳列著新鮮出爐的塔派、瑪芬。

北歐風格的木製燈具。

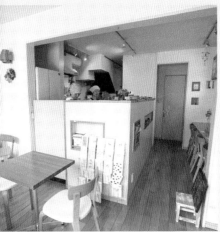

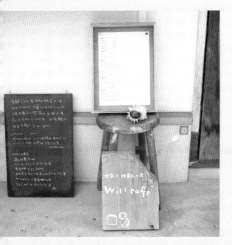

和「準備日」。由於菜單充實，待客方面變得禮貌周到，所以客人也變多，產生了好的結果。

最近跟附近的個人店主們一同成立了「kunitachi ゆる市」的手作市集等，橫向的人際關係也擴展開來。

「搬到現在這個地點是第九年，老實說，不知不覺已經過了這麼久了。雖然也曾有過沮喪、低潮的時候，卻能在默默製作蛋糕甜點的過程中找回平常心。正因為有糕點，才能與周圍的人建立起關係，我的願望是，希望一輩子持續地製作糕點。」

店名「Will」，包含著「希望按照自己的意願去做想做的事」的想法。隨著年紀增長變成大人，這樣的願望會越來越難，不過把這家店細心製作的糕點送進口中時，小小的勇氣也彷彿跟著湧現出來。想必那一定是店主12年來，持續不斷追求的理由。

$$\frac{1}{\frac{2}{3}}$$

1. 店內陳列著芬蘭建築大師阿瓦奧圖（Alvar Aalto）的椅子。
2. 前院裡種了薄荷、迷迭香和野莓等植物。在開店前採收，放在餐盤上作為裝飾與陪襯。
3. 入口旁的看板。由於尺寸較小，似乎也有人專程來卻不小心走過頭。

善用巧思打造寬敞的店舖空間

① 該店多半是獨自一名女性，或兩名一組的客人。分成面朝牆壁的單人吧檯席，以及從窗戶灑進陽光的雙人席，只要換個邊，氣氛就改變了。

② 沒有擺放占空間的食器收納櫃，食器全部收在訂做的吧檯內。

③ 由於沒有儲藏空間，因此以一到二個月內用完為時間單位購買材料。

1 分成吧檯席和桌席

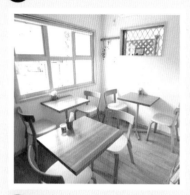

3 少量購買材料

2 食器只放在吧檯內

蔬菜鹹派套餐1080日圓。拍攝時的內容是野良坊菜鷹嘴豆鹹派、沙拉、優酪，附咖啡or紅豆。鹹派當然是從基底做起。從品川的「Compass Coffee」進咖啡豆。

menu

選用當季的食材，一邊觀察顧客的反應一邊改良

3種蛋糕套餐600日圓。拍攝時是艾草鶯餡的戚風蛋糕、酸櫻桃黃金柑磅蛋糕、血橙起司蛋糕。從當天4、5種蛋糕中，挑選喜歡的3種。最適合喜愛享用份量少、種類多樣的女性的人氣套餐。從食材宅配網和直營店購買水果。

shop data

Will cafe

地址：東京都国立市谷保5233-13
最近的車站：谷保車站步行2分
電話：042-571-3034
營業時間：12：00─18：30
公休日：週四、週五、週六
http://www.will-cafe.com

店名的由來：包含著「希望按照自己的意願去做想做的事」的想法。
Will是沿用父母親以前經營花店的名字。

店舖的空間配置

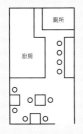

8.5坪・10席
設計施工：TAS建築設計事務所

來栖小姐的丈夫擔任代表的設計事務所。只要求「希望是個給簡單溫暖感覺的空間」，其餘幾乎全權交給丈夫打理。

到店家開張為止的歷程

2003年12月	之前的店開張。
2006年1月	找到現在的土地。
2006年9月	關掉之前的店。
2006年10月	新居完成，搬家。
2007年1月	現在的店開張。

開業資金

施工費600萬日圓（家具和廚房機具延用之前的店的）
*之前的店的開業資金500萬日圓
細目：內外裝潢工程・家具取得費300萬日圓、廚房器具費100萬日圓、取得店舖經營權50萬日圓、材料費50萬日圓。

來栖小姐一天的工作日程表

4:30	起床。
7:30	備料與家事同時進行。
12:00	開店。
18:30	打烊。結算、事務作業、家事。
24:00	就寢。

公休日也會為糕點的基底類做準備工作，或是製作網路和批發用的烘焙點心，日子過得十分忙碌。營業日當中兩天娘家的母親、一天表姊妹會來幫忙。

店卡委託友人moe設計商標和插圖。

能夠傳達店的氛圍，自然又可愛的禮物盒，加購費用200日圓。裝入使用糖霜的華麗點心，或是鋪上滿滿水果的蛋糕，當禮物送人尤其適合。

店裡使用的花草，從雙親經營花草店時代到現在都沒有變，維持向「日本綠茶中心」進貨的習慣。使用花草的飲料，沿用父母親所想的原創食譜。

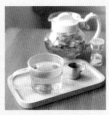

原創綜合花草茶500日圓。花草茶有四種，圖中的花草茶是蘋果夫人（德國洋甘菊、玫瑰、胡椒薄荷），附上蜂蜜。

司康480日圓，帶有酥脆的輕食感。附上味道濃厚的動物性鮮奶油和自製果醬。白色萬用盤在合羽橋購買。

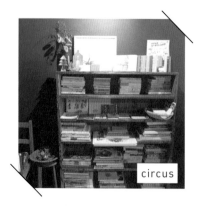

circus

書本的排列方式

把鞋櫃當成書櫃使用。一般存在書本就
是採直式排列的刻板印象，其實也可以
橫著疊放！外觀看來也很新鮮，給人時
髦的感覺。

在小小
咖啡店
遇見的
IDEA
②

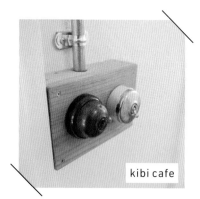

kibi cafe

電氣開關

連電氣開關也選擇復古型的，隨即成為
室內裝潢的一部分。

1 ROOM COFFEE

家具仿古處理

遲遲找不到心目中的理想家具時，做家
具也是一種手段。這裡是把量販店購買
的桌子，用磨具研磨處理後，再塗漆上
色。呈現使用過的質地觸感，成為符合
店內氛圍的桌子。

TOMORI cafe

洗衣板再利用

靠在桌邊站立的木板，是在從祖母那接收過來的洗衣板上面，貼上壓花的手作物。雖然簡單，卻是很時髦的創意。

Chai Cafe

意料之外的利用法

杯子戚風蛋糕像曬衣服一樣吊掛冷卻，真是獨特又可愛的主意！

樹鶯與穀雨

把鍋子當作擺飾

把袋裝咖啡豆陳列在用舊的鍋子中販賣。不是排放在籃子或木箱中，這點頗為新鮮！

tiny little hideout SPOONFUL

圓圓的招牌

用黑板粉筆在不用的塔型鍋子上寫下店的名子，就成了很有氣氛的招牌。

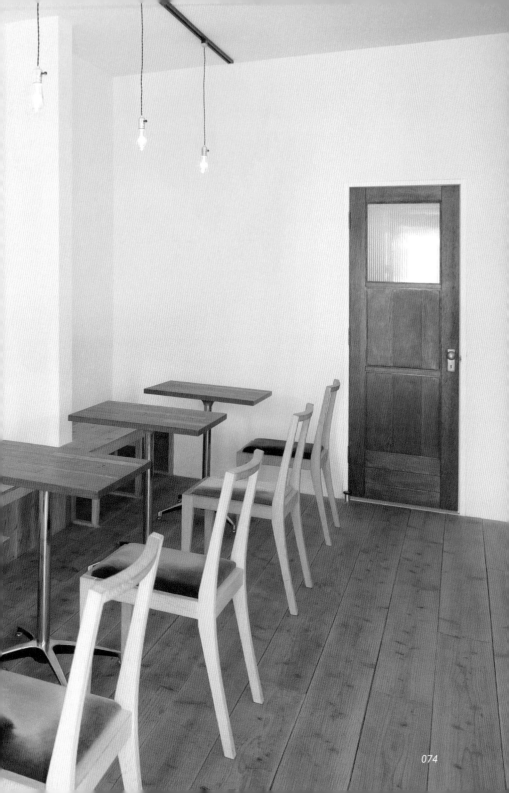

簡約風格咖啡店

男性即使一個人也能毫無顧忌地走進，簡約風格的咖啡店。

想要一個人想事情時、

想快速喝杯咖啡時，這樣的店非常珍貴。

為了看起來整齊俐落，

似乎很多店會在收納方法和菜單上下功夫。

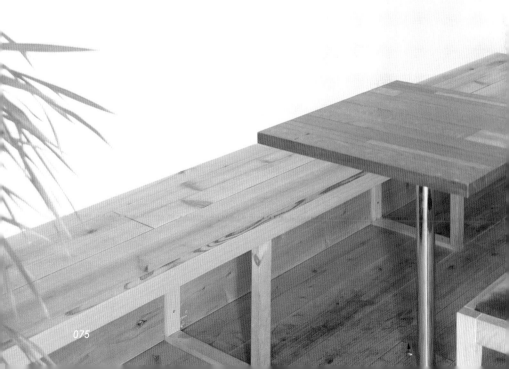

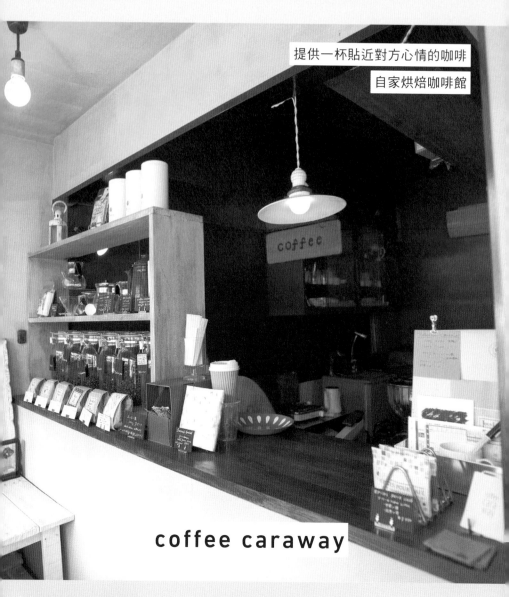

提供一杯貼近對方心情的咖啡
自家烘焙咖啡館

coffee caraway

☕ 經營者
芦川直子

因現烘咖啡豆的美味深受感動，而開始
烘焙。想要傳達這份感動，店裡並非先
烘焙好一批，而是花時間細細烘焙。

6坪

用低預算翻新頂讓物件

「coffee caraway」位在從車站步行5分鐘，舊時代延續下來的商店街上。米白色的外觀很引人矚目。

拉開拉門，就看到店主人芦川直子在櫃檯的另一邊迎接。櫃子裡陳列著剛烘焙好的咖啡豆、原創保存罐和咖啡用具等，還準備了可以當場作為禮物送人的卡片和禮盒。咖啡可以外帶，也可以當場現喝。儼然是一家小巧的咖啡專賣店。

芦川小姐被咖啡觸動，是在20幾歲熱中於咖啡店巡禮的時候。即使是同一家店，味道會因為泡的人不同而不一樣，她對此感到不可思議，在藉由講座等學習相關知識的過程中，越來越著迷於咖啡世界的深奧。

芦川小姐以結婚為機會向公司提出辭職後，一邊上咖啡學校，一邊在喫茶店工作，研究手作烘豆。在把烘焙豆分給熟人的過程中，演變成被邀請到咖啡教室擔任講師的地步。

「在那之前我一直認為不可能以咖啡開創個人事業，但看到有收入進來，覺得或許可行。」

以決定透過活動販售烘焙豆為契機買進烘焙機，並且開始經營網路商店。為了貼近品飲者的心情，以感覺友善且溫柔的咖啡奉為座右銘。

從原本只有幾個客人，人數也慢慢增加，第二年希望有個可以集中烘焙豆子的地方，而決定購買實體店舖。符合預算等條件的，是6坪大的頂讓物件。

原創皮革小物。資料夾和鑰匙圈，
每種都是以咖啡的設計為重點。

喫茶店改造裝潢成咖啡店

「一開始只想有個烘焙兼販賣咖啡豆的店就好，但因為多出吧檯席，所以決定與喫茶一同設立。首先從最低限度的設備開始，之後再慢慢補足，自己動手粉刷一部分的牆壁，盡可能壓低初期投資。」

雖然沒有斗大的招牌，從外面無法窺見裡面，隱家似的外觀店面，但只要在此歇腳，喝上一杯咖啡，往往顧客就成為老主顧，也漸漸登上雜誌的介紹，特地遠道而來的客人也變多了。

地板和玻璃窗則是翻電話簿分別找業者施作，

雖然看似順利，芦川小姐的心中卻有種突兀的感覺。

「喫茶是店的主角，烘焙豆變成了配角。朝喫茶店轉型咖啡店目標前進。」

這次尋找可以將自己的理想化為實際的建築師，委託對方對店舖進行翻修。「為了讓人能清楚明白是什麼店，在外觀上增加玻璃窗的面積，打造成一踏進店內，最先映入眼簾的就是烘焙豆的展示空間。另外，喫茶還設有咖啡豆的試飲位置，小吧檯桌搭配高腳椅，改為輕鬆隨性的氣息。

「不只店舖，官方網頁和咖啡標籤等的印刷物也同時更新。之前覺得親手做的最好，所以堅持全部自己動手。但當希望走專業化的咖啡店時，我的想法改變了，認為這些應該分別委託網頁設計和廣告設計的專業人員來建置。」

抱著「總之想快點開始」的心情開店三年半後，終於藉由這次的翻新脫胎換骨，成為

雖然整體呈現簡約冷調的氛圍，卻給人一種重要地點又富有女性特質的空氣，與舒適感有著密不可分的關連。

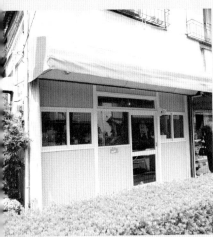

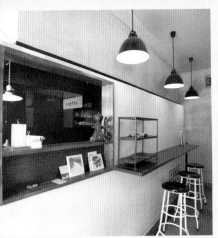

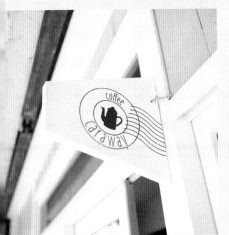

可以對身為專家引以自豪的咖啡店了。不只心情變得輕鬆，無論是新顧客還是咖啡豆的

銷售量都增加，營業額也成長了。

今後的課題是如何繼續保持幹勁熱情，並且參加咖啡研討會，時而走訪咖啡店，積極

投入活動。

「有時跟周圍做比較，總會失去自信，感覺不到自己的存在。但自從察覺到規模小才

是我的風格之後，變得想去加強這一點，打好基本功。」

正因為規模小，才能輕鬆、靈活地不停變化。一邊追逐對咖啡的夢想與憧憬，一邊沖

泡充滿溫情的咖啡，層次將不斷地提升。

1
—
2
—
3

1. 位在舊時商店街內的兩層建築物。店的隔壁是肉舖。雖然離車站有段距離，不過附近有醫院，來往人潮多的區。

2. 給人簡約冷調印象的喫茶區。有時會把牆壁當成畫廊，展示照片和插畫。

3. 商標也在重新裝潢時一起換新。

善用巧思打造寬敞的店鋪空間

1. 訂製吧檯桌的深度，可以放一個杯子的長度。因為這樣讓店內變得俐落又寬敞。

2. 為舉辦活動時需要空間的場合作準備，桌椅挑選摺疊式款。有時似乎也會在店內舉辦現場活動。

3. 由於只需將泡咖啡的水燒開，所以只有一口瓦斯爐。烘焙機也是使用小型款。為了不讓店面成為倉庫，盡可能少量地購買咖啡生豆。

1 縮短桌子的寬度

3 用最小限度的必需品就OK

2 摺疊式款的家具

menu

希望藉由咖啡更表現心中的形象，一直販賣美的事物、夢想下去

咖啡歐蕾500日圓。不輸給牛奶的咖啡濃醇香。

咖啡400日圓。混合咖啡1種和單品咖啡4種，季節咖啡種類齊全。希望顧客不是依照品牌或品種，而是以想品嚐什麼樣的咖啡作挑選，以Après-midi（午後）、Matin（早）、Cathulhu（點心時間）等的時間帶為主題加以命名。消費者也可利用網路購買咖啡豆。

coffee caraway

地址：東京都目黑区5本木2-13-1
最近的車站：祐天寺車站步行4分
電話：無
營業時間：12：30—18：30
公休日：週日、週一
http://c-caraway.com ＊2015年8月搬到左邊的網址

店名的由來：喜歡聽起來中性又可愛的名字，取自小說中登場的人物。

店舖的空間配置

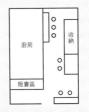

6坪‧7席
設計施工（重新裝潢時）：井田耕市

得知幾家覺得很棒的店經手人是井田先生後，主動與對方聯繫。

到店家開張為止的歷程

2006年11月	開始web shop
2008年10月	開始尋找物件
2008年12月	實體店面開張
2012年7月	重新裝潢實體店面

開業資金

43萬日圓
細目：內裝費20萬日圓、常用器具20萬日圓、廚房器具3萬日圓
＊重新裝潢時，另外的內部裝潢費40萬日圓。

芦川小姐一天的工作日程表

7:30	起床，吃早餐。
10:00	進店。烘焙或出貨。為店舖做準備。
13:00	開店。
18:00	打烊。打掃環境。
19:00	回家。

每週3天公休日，其中一天用於烘焙郵購與批發用的咖啡豆。剩下兩天用在學習咖啡的知識或外出參加器具的展示會上。

coffee
cara
way

咖啡商標和店卡等印刷物，基本上全權委託AUI-AODesign設計。

像是古早味喫茶店所使用的黑皮菜單本。上面仔細寫著店內所販賣的咖啡豆的各種說明，每一種都想喝喝看。

為了讓喜歡的客人可以當場作為禮物送人，貼心準備了包含卡片、禮盒和宅配單在內的套組。

由於離車站有段距離，所以外帶的人也很多。和店內同一價格。

香料咖啡500日圓。將咖啡粉和香料混合，使用滴漏式沖泡法，為咖啡增添香氣與甘甜。微苦。

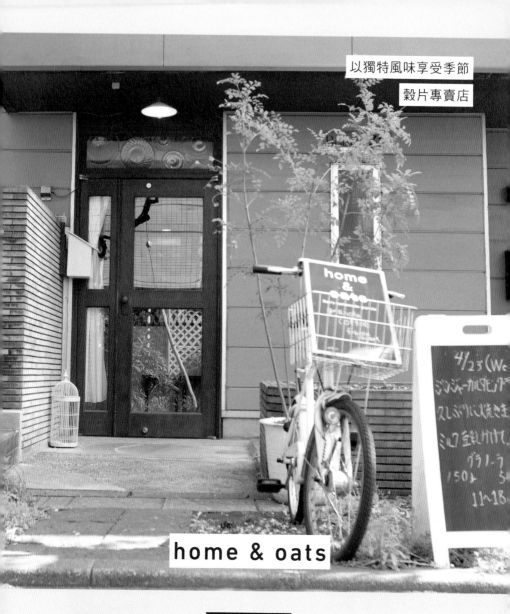

以獨特風味享受季節

穀片專賣店

home & oats

🐷 經營者

小林功

我行我素，很少心情沮喪，也不太會反省，以上是對自己的分析。興趣是服裝和音樂，對店內的選曲也有所堅持。

6 坪

目標是成為介於蛋糕店和麵包店之間

牽著媽媽的手來的小朋友，買整套當早餐的上班族，挑選伴手禮的中年女性——。客層涵蓋範圍廣，但只要看到紅、黃、綠、茶色等色彩繽紛的穀片，每個人就會自然地露出笑容。

所謂穀片，就是把燕麥、乾燥水果和堅果混合、淋上糖漿，放進烤箱烤出來的食物。

給人一種輕鬆就能享用的早餐的概念，但陳列在「home & oats」的，是由蔬菜、香草和香甜酒（Liqueur）等混合在一起，全是獨具個性的穀片。可依照種類來搭配豆漿或柳橙汁等，建議食用方式也很獨特。

菜單陣容超過20種以上，像新茶季搭配綠茶風味、聖誕節搭配德國聖誕的史多倫麵包風味，會依據季節頻繁地做變化。

「home & oats」的經營者小林功表示：「希望能藉由穀片，讓人們感覺到季節的更迭。我的目標是成為讓人們常來走動、介於蛋糕店和麵包店之間的店。」，每天不忘試作新的口味。雖然自從開店後，早晚都是以穀片當主食，但似乎也不會膩。

雖然小林先生把自己喜歡的事當作事業，但之前的路不能說一路順遂。理科大學畢業後，雖然進入公司上班，但不到一個月就遞出辭呈。在那之後，以兼職員工在唱片行和餐飲店打工。從待客、烹調到店長，累積各種經驗的過程中，萌生出有一天想開一家自己的店的想法。

「如果自己開店的話……」這樣思考時，腦中浮現出了穀片。從小就一直很喜歡，營

業額不太會受到季節性因素的影響，感覺很有市場等，越想越有興趣。

先以摸索的心態試作看看，但不是風味出不來，就是濕氣太重，過程中不斷失敗。埋頭繼續試驗，第二個月才終於做出滿意的產品。

當時完成的，是現在最暢銷的人氣商品──檸檬起司的穀片。不僅受到周圍的好評，請朋友在咖啡店試賣，評價也很高。覺得反應不錯，便開始尋找店面。

現在的地方是經朋友介紹，原本是咖啡店的頂讓物件。雖然立刻就決定了，簽訂契約卻意外的麻煩。

「即使向仲介業者和物件主人說明是穀片專賣店也無法獲得理解，又是請他們試吃實物，又是多次去跟對方交涉，過程相當辛苦。但知道30歲的自己不具有社會信用，而且有了想從現在開始認真做的幹勁，所以這樣反而是件好事也說不定。」

成為深根地方的場所

雖然順利開張了，但跟民眾對穀片的認識還不深也有關係，最初半年經營陷入苦戰，很多時候一天下來只有一個客人。

「只要參加展銷活動銷路就很好，而且對品質充滿信心，所以即使赤字也不太擔心。」

在商品說明方面，不只要描述出風味和口感，連建議的食用方式和情境也要附上，盡量讓對方容易懂。一再地開發新風味，也與建立常客息息相關。

「不只客人增加，穀片的批發對象和活動擺攤也變多了，現在每天過著忙碌的日子。」

調理器具也是準備最小
限度所需品。

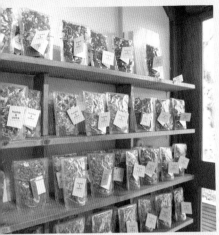

只是熱潮終究會有過去的時候。能否在那之前成為深根地方的咖啡店，將是今後重要的課題。」

似乎也有過因為製造太過繁忙而想要放棄提供內用服務的時候，但今後想要做成當地常客的聚集地，所以預計還是會積極舉辦瑜珈教室和工作坊等活動。

「到目前為止的人生中，我投入最多熱情並且化為具體行動的是穀片。因為它使我變得積極，還獲得周圍的認同，能對自己有自信。」

只要品嚐一口，就能感受到當下的季節，心情變得雀躍起來。有小林先生的穀片當早餐的話，一定可以渡過美好的一天。

<div style="text-align:center">1
―
2
―
3</div>

1. 一打開門，就看到色彩繽紛的穀片，滿滿陳列在門邊的櫃子上。蘭姆酒、黑可可和菠菜等，全是頗具個性的口味。尤其是菠菜，持續每天試作一個月以上的自信作。

2. 位在離車站步行2分鐘，綠意環繞的旅遊步道旁。鄰近的私立學童，有時會跑來好奇地探頭張望。由於車輛和腳踏車無法進入，所以有一股悠閒的氛圍。

3. 以前是玻璃手作家經營的咖啡店。喜歡天花板和玻璃窗的氣氛，直接沿用。

善用巧思打造寬敞的店舖空間

① 為了也能接待嬰兒車和團體客，特意不打造整齊劃一的桌席。由於幾乎沒有日常生活用品類，空間寬敞可自由運用，也很容易舉辦活動或手工坊。

② 在原本放置瓦斯爐的地方擺上電子爐，調理時使用攜帶式的小型IH調理爐。作業時再拿出來就好，營業中也不會有所妨礙。

③ 收納在櫃子裡的CD，書背封套是彩色印刷的收藏在櫃子門內，只露出書背黑白印刷的，看起來清爽俐落。也是興趣的大量唱片和CD放在家裡，會依照心情做替換。

3 在CD的展示上下了一番功夫

2 使用攜帶式的小型IH調理爐

冰淇淋優格400日圓。在自製的冰淇淋優格上撒上最受歡迎的檸檬起司穀片。冰淇淋中還摻有糖漬檸檬，是一道口味清爽的玻璃杯甜點。

menu

食譜不重複是穀片的魅力。還有相當多開發的餘地。

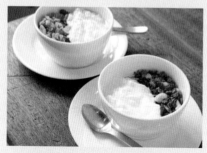

優格穀片400日圓。可從5種固定穀片中挑選出喜歡的。搭配稍微濾除水份的優格，以1：1的比例提供。依照穀片的種類，替換成蜂蜜、煉乳或巧克力醬等淋在上面的糖漿。

shop data

home & oats

地址：東京都杉並区下井草5-19-19
最近的車站：井草車站步行2分
電話：080-3736-5165
營業時間：週一～週六11：30—19：00、週日‧節日11：30—17：30
公休日：不定
http://homeandoats.stores.jp

店名的由來：模仿小林先生喜歡的美國樂團霍爾與奧茲（Daryl Hall & John Oates）而來。

店鋪的空間配置

6坪‧6席
設計施工：親手翻修

咖啡店的頂讓物件，除了自己用油漆粉刷牆壁外，幾乎依照原樣使用。所以物件簽約後，短短五天後就能開張營業。

到店家開張為止的歷程

2013年2月	開始尋找店面物件。
2013年4月1日	物件交屋。
2013年4月5日	正式開張。

開業資金

73萬日圓
細目：物件取得費40萬日圓、常用器具15萬日圓、備品類10萬日圓、火災保險6萬日圓、廚房器具2萬日圓。

小林先生一天的工作日程表

6:00	起床。
6:30	進店。製作穀片，配送
11:00	開店。
19:00	打烊。為隔天的營業做準備等等。
21:00	回家。
23:00	就寢。

因為喜愛工作，所以目前沒有公休日。與配送批發的貨主、常客聊天，最能轉換心情。

店卡委託朋友設計。設計成對摺型，裡頭記載著招牌穀片的介紹。

穀片的原料——乾燥水果。乾燥番茄和山楂子、梅子粉、南瓜糊等，自由創意是它的魅力。有時去阿美橫町挖掘材料，有時上網購物，經常在找尋新的素材。

在為營業額沒有成長而煩惱時，將新作的穀片樣品贈送給顧客，似乎多半會再回來光顧。

咖啡400日圓。適合搭配穀片，為水果調性的淺烘焙。希望客人悠閒地消磨時間，所以提供在大杯子裡倒入份量十足的咖啡。

作為寄回家的伴手禮、情人節或聖誕節禮物而購買的人也很多。圖中是裝有3袋穀片的禮盒。箱子費用另計100日圓。

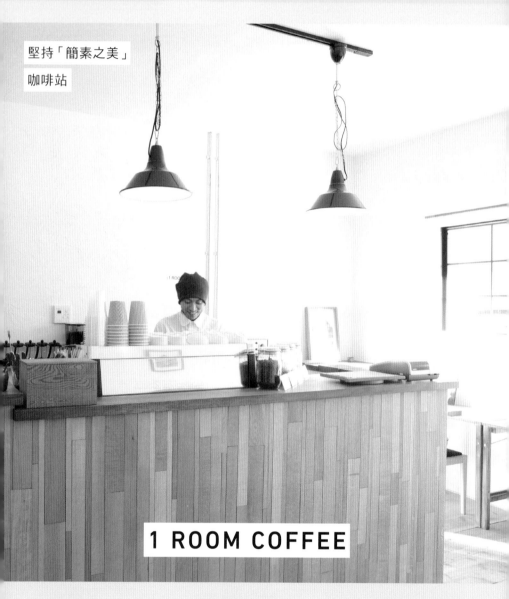

堅持「簡素之美」
咖啡站

1 ROOM COFFEE

☕ 經營者

內山道廣

住在咖啡店所在的板橋超過10年以上。到市中心的交通便利，環境也優，喜歡到不想搬到其他地方的程度。同時也是育有兩子的父親。

9.8 坪

藉由咖啡讓人生更上一層樓

一間房是房屋的最小的配置單位，必須的物品一應俱全，足以提供基本的生活所需。

我想經由咖啡，提供簡單又高品質的生活，打造一處能與許多人共享的空間。

內山道廣先生基於這樣的想法而將店名取名為「1 ROOM COFFEE」。大多數人像另一個家人一樣，回家時在途中下車順道繞過來，或是定期和朋友聚會，在日常生活中時常利用，而且客人有八成是熟客。

大學時代在餐飲店打工很快樂，畢業後也一直在餐廳、酒吧或大型休閒餐廳等地方工作。雖然順利累積了知識和經驗，但腦中的一角卻經常有自己開店的想法。

「如果要創業的話，我決定要開咖啡店。想讓更多人知道自己喜愛的自家烘焙店『KUSA.喫茶』咖啡豆的美味、很喜歡有咖啡的風景和民眾對咖啡口味的習慣性容易建立常客。無論是情緒層面還是生意層面，已經想不到其他選項了。」

把想法化為具體行動，是在35歲的時候。在住家附近，找到了理想物件。

「似乎是空了半年以上的房子，連地板都嚴重傾斜，呈現破爛的狀態。不過地點和大小感覺剛剛好。」

當時正好是在思考讓人生更上一層樓的時候。物件簽約可以保留到我離職的時候，當下真的很感動。

在辦理工作交接事宜、向日本政策金融公庫提出融資申請、說服家人等一陣慌亂之中，在室內設計方面，委託從以前我就成為的粉絲的家具工坊策劃。

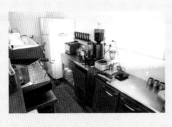

本著「環境整潔乾淨可以提高工作效率，客人或許也都看在眼裡」的想法，連廚房內的顏色也很一致，整理得井然有序。義式濃縮咖啡機是嚮往已久，由Nuova Simonelli廠商所生產的Aurelia。

除了「不管男女都覺得舒適，概念不會太過偏激的內部裝潢」要求之外，全部委託工坊，原創製作日常生活用品類。

「只有基礎工程請工程公司施作，其餘的在聽從家具工坊的建議下，花了三個星期自己動手完成。成果比想像中來得好，我很滿意。」

雖然位於從車站步行1分鐘的地方，但在盡顯簡約之美的店內，總是流動著沉穩氛圍。

成為某個人生命中必要的店

即使決定開張也完全不告知，店外暫時也不放置招牌。這是從員工時代開新店時累積下來的經驗，才懂得的應對。

「剛開始工作人員還不習慣，就算來很多客人也很難提供最好的服務。為了永續經營，我想把第一印象做好。」

過了半年左右，經社群網站（Social Networking Service，簡稱 SNS）口耳相傳，顧客也開始增加，現在來訪的客人人數一天約為30人。

「人數就跟估計的差不多。對收入的不安和一人開店的辛苦當然都會有，但也有感覺成為某個人生命中必要存在的瞬間，很高興做了的心情更強烈。」

因開業而增加了新的同伴也是很大的收穫。

「向從以前就有興趣的作家開口邀約，在店裡也會舉辦活動。以自由作家的身分活躍

廁所地板的磁磚也是自己動手貼的。廁所、洗手台和客席，各自以門板區隔開來，讓女性可以毫無顧忌地使用。

店內裝飾的木工雜貨多半來自「工房isado」的作品。

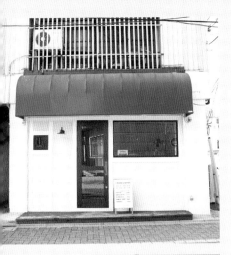

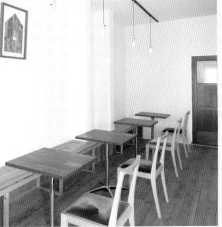

遇。

成功地開在自己居住的地區，不可多得的一間房。裡面承載著許多豐富每天生活的相

所有日常所需。

和這些夥伴合作的不只是食方面，還有牆壁粉刷的工坊、西服的訂製會等，範圍遍布

的人士非常熱情，雖然一起共事是一種壓力，不過客人也喜歡，今後也會繼續下去。」

<div style="text-align:center">1
─
2
─
3</div>

1. 白色壁面搭配深藍色的入口正面外牆很搶眼。雖然隔壁也是咖啡店，卻是一家在料理上投入心力的店，所以客層不一樣。願意介紹施工公司，也會認真地給予意見，建立起良好的人際關係。

2. 桌椅、吧檯是家具工坊「AS.CRAFT」的原創設計。木紋的漸層很美。椅面的顏色都不一樣，在色調清淡的店內成為亮點。

3. 店裡也有販售咖啡豆。會依照季節的變化來更換種類，平時備有四種咖啡豆。

善用巧思打造寬敞的店舖空間

1. 將靠近牆壁的椅子做成長椅，客滿時可以請兩名客人坐在長椅上對應一張桌子。桌與桌間保有寬裕的間隔，不會造成擁擠。

2. 大吧檯一側設有可以站著飲用的自由空間。可作為座位客滿時或外帶時的自由空間。

3. 天花板高，似乎也是挑選這個物件的理由之一。壁面和天花板以白色灰泥塗刷，客席的燈，在外觀上也是挑選輕薄型的款式。

1 採用長椅

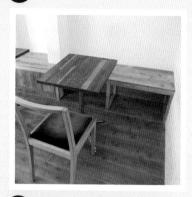

3 挑選天花板高的物件

2 保有足夠自由空間

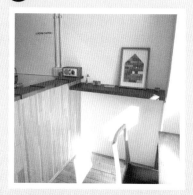

menu

奶油吐司280日圓。另附一壺愛媛縣產的橘子蜂蜜，請按個人喜好酌量添加。

國產橘子蜂蜜和豬腹肉火腿。使用了奢侈素材的喫茶店招牌菜單。

咖啡拿鐵500日圓。咖啡豆都是從千葉縣的自家烘焙店「KUSA.喫茶」進貨。咖啡的美味自然不在話下，由於也嚮往店主的生活方式，很早就決定好，如果自己開店當老闆，就要使用這裡的咖啡豆。

1 ROOM COFFEE

地址：東京都板橋区中板橋 29-10
最近的車站：中板橋車站步行1分
電話：070-5363-3022
營業時間：平日10：30—21：00、週六・週日・節日10：00—19：00
公休日：不定
Facebook: http://www.facebook.com/lrcoffe

店名的由來：雖然一間房簡單又是生活最低所需，但想要做提升那樣生活品質的東西。希望透過咖啡，打造一間與許多人分享衣食住生活的房間。以這樣的想法來取名。

店舖的空間配置

吧檯

廁所

9.8坪・10席
設計：オプショナルパ
施工：宮前工務店
綜合監製：AS.CRAFT

只請施工公司擔當基礎工程，其餘的自己動手完成。

到店家開張為止的歷程

2013年春天	找到物件。
2013年8月	取得物件。與施工業者洽談
2013年9月	決定向日本政策金融公庫融資，同時開始動工。
2013年11月	開張。

開業資金

760萬日圓
細目：內外裝修工程費450萬日圓、廚房設備200萬日圓、物件取得費60萬日圓、常用器具・備品類50萬日圓。

內山先生一天的工作日程表

7:00	起床。
9:30	進店。打掃環境，準備
10:30	開店。
21:00	打烊。收拾、做收尾的工作。
22:00	回家。

平日15點至17點、19點以後人潮最多。在空閒的時段做甜點類的準備工作。「可以省去不必要的休息」所以沒有固定公休日，採用有事才休息的模式。

店卡：無
「希望有興趣的人上網搜尋更多訊息，所以刻意不製作店卡。」

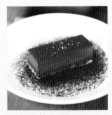

甘納許海鹽蛋糕360日圓。宛如生巧克力般的濃厚滋味。上餐前會撒上濃縮咖啡粉，並放點粗鹽收尾。這是品質好的義式濃縮咖啡，才辦得到的技巧。

起司蛋糕360日圓。酸味強烈的紐約風。好像融化般帶著綿密口感。剛開始蛋糕是向店家進貨銷售，後來接受專家的建議，現在改由自己親手製作。

全麥麵包和豬腹肉火腿套餐650日圓。使用豬的五花肉做成的火腿，以油脂豐厚為特徵。甜甜的油脂變得像奶油一樣，最適合搭配麵包。

今日咖啡500日圓。為了展現咖啡豆的特徵，採用法式濾壓壺。只有附近的麵包店「NEEDS」和「HIGU BAGEL」的麵包允許帶入店內。馬克杯是北歐品牌iittala。

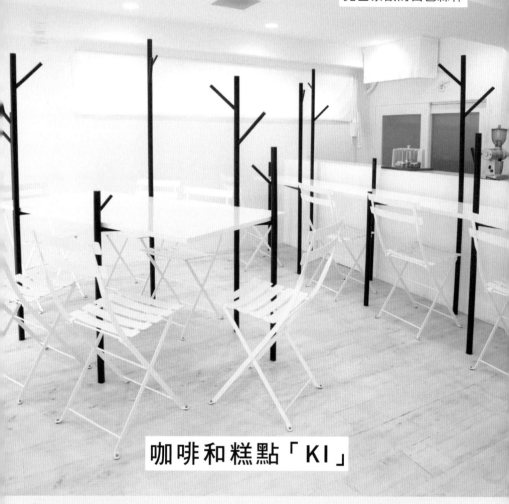

咖啡和糕點「KI」

片山祐子

擁有許多「手作」的朋友，每年有四次左右利用這個空間舉辦展示活動。展示時會更換菜單，連咖啡也會準備跟平常不一樣的豆子等。

6.8 坪

不用木材來展現白色森林

從日常用品到小物，在徹底以白色作為佈置的空間內，鐵製的樹筆直聳立著。在寂靜、沒有任何多餘物品的這個場所，宛如什麼實驗室一樣。

好像動不動就會緊張起來，但店主片山祐子那和藹可親的笑容，讓現場氣氛立刻得到緩和。

「我從以前就非常喜歡白色，衣服多半也是白色系。其實很想把家裡的一切都變成白色，但有日用品就很難做到，既然這樣那就在店裡實現吧。向認識的設計師提出『喜歡白茫茫一片、寂靜森林的概念』。對我而言，就變成比任何地方更能讓自己冷靜，最喜歡的地方了。」片山祐子說完，微微一笑。

覺得中途加入自己的意見不太好，所以從日常用品、食器類的選擇以至商標全都交由設計師來操刀。結果，禁欲克己的店內裝潢在許多建築雜誌刊載，甚至有人還從國外前來拜訪。

朝30歲創業的目標　累積經驗

在每天早晨父親以手沖方式沖泡咖啡的家庭長大，從幼小的時候就很喜歡咖啡。在大學時代第一次嚐到義式濃縮咖啡時，對那宛如巧克力融化般的味道感動不已，於是想著將來要開一家提供濃縮咖啡的咖啡店。

由於希望客人能悠閒地享受時光，所以店內採要脫鞋子的方式。前面的黃綠色拖鞋是給小朋友用的。

右圖上：佇立在桌子與桌子之間的「樹」，可以在併桌時作為簡單的隔間，也可以用來掛帽子和外套。高度和樹枝的位置經過細心計算，設計成片山小姐站在吧檯時整體畫面看起來最協調。

「便為自己訂下30歲創業的目標。既然好不容易有了自己的店，至少要努力個五年。」

因為想過真的撐不下去時，35歲的話還是可以再回職場找工作。」

畢業後就以約聘人員在經常光顧的「Tully's Coffee Corporation」工作，磨練咖啡師所應具備的知識和技術。在那之後，歷經餐飲店開新的店面、到職業訓練學校的輕食喫茶科上課、在咖啡店當咖啡師，為開業累積經驗。

在我29歲而且也存到資金那年，終於開始尋找物件。最初在熟悉的神奈川縣的湘南附近找，然而租金太高，遲遲找不到合適的物件。就在這個時候，去甜點師朋友開的糕點工房玩時，她向我推薦了隔壁的空房子。

除了符合環境安靜、有大窗戶、7坪左右這些條件，還可以從隔壁批發美味的糕點來賣。「原本是跟自己完全無緣的地區，然而，鄰近的居民性情溫厚，經過店門前時還會揮手打招呼。當初選擇這裡是正確的。」。

為了維持「理想的咖啡店」而做副業

菜單以濃縮咖啡系列為主的飲料將近有10種，從隔壁工房批發幾種糕點的簡單構成。考慮到經營的現實面不免擔心，老實說中午前我會在別的地方打工，從那邊補足生活費。「從到目前為止的經驗，我知道經營一家咖啡店的嚴苛現實。」

一旦心情隨著營業額起伏，店內也會散發出那樣的氣氛，不想屈服自己想做的事，也不勉強硬撐。所以這是我思考『如何才能打造一個讓自己和客人都能從心裡感到放鬆的咖

店內經常備有白色油漆。壁面等處弄髒時，可在打烊後迅速上漆修飾。地板是國外進口的PVC地面材料。連地板也採用全白材質會增加緊張感、有髒污就很明顯，所以刻意挑選可以看透木紋紋理的白色調。

平常不會出現在店裡的筆、膠帶等也是白色的。考慮到店的整體形象。

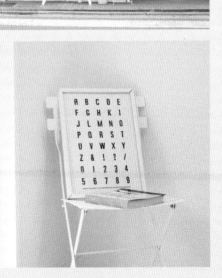

啡店』後得出的結果。」。

想用美味的咖啡款待光臨重要場所的人。片山祐子幸福地說，這個夢想實現了，現在過著沒有壓力的生活。雖然本人說這是把喜歡的事情延長，沒做什麼特別的事，然而菜單每個細節都經過精心計算，為了維持白色空間不惜大費周章。記住每位來訪客人的喜好，會在下一次接待時，不經意地反映出來。從開張以來沒有出現過紅字、專程來訪的常客變多這幾點來看，果然有它的理由。

只是不把那些付出看作是努力和辛苦，純粹享受過程的片山小姐，她的存在讓乍看下給人缺乏感情的冷調店內甦醒過來，讓整家店更顯魅力。

距離目標的五年還剩一半，到現階段為止一路算是順利。聽到店主打算把目標再更新成5年，感覺這家店好像變得更純白耀眼了。

1
─
2
─
3

1. 放在店內的自由書寫筆記本。客人可以自由地在裡面畫圖、留訊息或寫日記。「因為店裡沒放什麼雜誌或書籍，或許會因無聊就隨手拿來寫（笑）」片山小姐說。在營業後翻閱，是幸福的時光。
2. 鄰近的人們路過時會從面對馬路的大窗戶揮手打招呼。
3. 英文字母順序表，但仔細一看發現有「KI」的店名藏在裡面，為設計師的原創海報。

善用巧思打造寬敞的店舖空間

① 用水的部分和冰箱使用位在吧檯後面、「美式傳統風格糕點店（アメトラ菓子店）」工房內的。因為是和「美式傳統風格糕點店」兩間屋子合併取得營業許可，所以可以這麼做。

② 用較厚的白布覆蓋住窗戶和空調。為了在啟動空調時容易掀開，以魔鬼沾固定。這類的布小物也是由設計師製作而成。

③ 吧檯內的作業台也是配合濃縮咖啡機的尺寸來訂做。檯面上沒有多餘的空白，整齊俐落。用來調製飲料的新鮮香草、音響器材等，白色以外的物品都隱藏在吧檯後面。

❶ 用水的地方在門後面

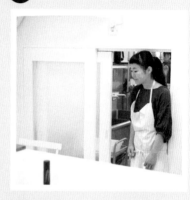

❸ 經過精心計算的設計

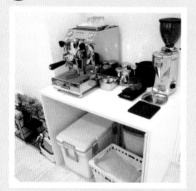

❷ 多餘的物品用白布覆蓋

menu

只想端出自己真心覺得美味的食物。所以糕點向專業的店家進貨

咖啡拿鐵550日圓。使用MAZZER的咖啡研磨機，以及VIBIEMME義式咖啡機。咖啡豆從神奈川縣藤澤市的「27 COFFEE ROASTERS」進貨。從以前就很喜歡，決定開店時要使用這裡的豆子。

蛋糕套餐1000日圓。葡萄柚開心果塔。每兩個月更換一次的蛋糕，是跟「美式傳統風格糕點店」商量後，決定好一年的菜單。「我喜歡他們家糕點乾淨衛生，不惜成本這點」。

咖啡和糕點「KI」

地址：東京都世田谷区代田5-9-5 1F-A
最近的車站：世田谷代田車站步行1分
電話：03-3413-4678
營業時間：13：00—19：00
公休日：不定
http://www.ki-cafe.com

店名的由來：取自作為設計主題的「樹」。由於在電話中報店名時不容易聽明白，所以取為「咖啡和糕點『KI』」。

店舖的空間配置

6.8坪・10席
設計：股份公司id
日常用品製作(桌腳)：有限公司
落合製作所

與id的設計師是從以前就認識的朋友，施工公司、日常用品製作公司都是請設計師介紹。

到店家開張為止的歷程

2012年7月	開始尋找物件。
2013年3月	物件簽約。
2013年8月	開始施工。
2013年9月	店面完成。
2013年10月	開幕。

因為希望在對片山小姐而言很重要的日子、10月10日開張，所以從那天推算回去開始進行施工。請物件主人從8月開始簽訂契約。

開業資金

施工費320萬日圓
細目：店舖內裝費210萬日圓、廚房器具(義式濃縮咖啡機)50萬日圓、備品類60萬日圓。

片山小姐一天的工作日程表

12:00　開店準備。
13:00　開店。
19:00　打烊。收拾工作。
20:00　回家。

中午前在別的地方打工。要長久經營咖啡店需要體力，所以用跑步的方式到距離2公里的工作地點打工。

委託設計公司id製作店卡。備品類、官網和商標等一併委託設計。

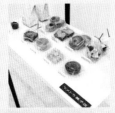

糕點的顏色在白色店內很搶眼。入口附近放的是「美式傳統風格糕點店」的糕點。這是外帶專用區。

將板紙做成的簡單菜單本也用白色油漆上色，便融入室內設計中。用線條勾畫出蛋糕的輪廓形狀，也是設計師之作。

薄荷茶650日圓。使用大量新鮮薄荷，清新可口的熱飲。為了去除澀味達到最佳風味，研究了薄荷的份量和蒸餾的時間。似乎也有因為可改善消化不良症狀而喜愛飲用的客人。

司康一個300日圓。左邊是原味，右邊是季節性司康，黑胡椒加檸檬。用來放糕點的木托盤，是店內唯一真正木材製。向手作家訂製。

咖啡店經營者的話

試著詢問經營者：「對於現在目標成為經營咖啡店的老闆、獨立開業的人，請問你會給予什麼樣的建議？」。幸好自己做了、如果事先做了這個準備會更順利、如果預先做這樣的心理準備就好了等等，以過來人的經驗提供的建言，任何人聽了都會覺得很有道理。

牧內美智代
（Chai Cafe）

我想**把所有的經驗變成自己的**。我從職業家庭主婦就累積食譜，在營養午餐室學習衛生管理、在咖啡店工作學習待客，這樣一路走到今天。並且從想開店的那一刻起，開始對物件、日常用品張開觸角。**事先向周遭的人傳達自己想要的東西，到手的機會很高**喔。

平山勉
（ASTERISK）

不必一開始就將道具、器具之類的全部備齊，**開業後邊觀察情況邊準備比較不會浪費**。雖然我準備了業務用的鍋子，最後卻是用家庭用的鍋子。

真嶋麻衣・佐佐木砂良
（tiny little hideout SPOONFUL）

在開業準備的初期階段就時常向保健所洽詢，既可得到各式各樣的建議，也可以培養信賴關係，令人放心。

關口晃世
（circus）

感覺一路走來遇到的人、看到的東西、做過的事，全都變成自己現在的一部分。**希望大家也盡量去做自己有興趣的事**。

芦川直子
（coffee caraway）

開店之前，可以**事先確實掌握自己的強項，以及重視人與人之間的連結**。正因為是一個人，每天都深刻體會到需他人協助的必要性。

吉田恭子・高橋惠理香
（kibi cafe）

自營業容易把自身的利益擺在後頭，建議開業前事先確實接受健康檢查，以及**事先投保，以應不時之需**。

伊藤友里
（TOMORI cafe）

比起開業，持續經營更辛苦。**我認為可以事先好好想像開業後的前景。**

由井尚貴・洋子
（鯛魚燒店由井 and 糕點店含羞草）

盡量多存一些創業資金。想實現什麼新的想法或想做什麼新東西時，**手頭上有錢才能成為踏出第一步的契機。**有時只有想法是不夠的。

風祭俊介
（Tuuli）

比起為了某個人，**我覺得為了讓自己開心而開始比較可以長久下去。**老是配合客人，遲早會變成勉強，越來越不知道自己想做的是什麼。

內山道廣
（1 ROOM COFFEE）

從經營、調理到待客全由一個人包辦，其實很辛苦。但**努力一定會有收穫**，只要願意努力，一定能夠樂在其中。

小林功
（home & oats）

對自己的要求不要太高，比較能夠維持熱情。

鈴木菜菜
（樹鶯與穀雨）

如果是個人開店，不只在料理方面，也必須待客和處理客訴問題。為了能夠妥善地傳達自己的想法，**最好事先磨練溝通技巧。**

平山由美
（ASTERISK）

這是需要有超乎想像的體力的工作。要讓店持續下去，最重要的是**注意身體健康。**

片山祐子
（咖啡和糕點「KI」）

訂下目標與朝目標前進的計劃，趁早**確實地存錢。**另外，我因為有許多人的幫助才能開業，所以**要珍惜緣分。**

來栖麻子
（Will cafe）

開店後會越來越沒有時間，所以**開業前最好事先走訪各式各樣的店。**相信那一定會導引出什麼東西來。

開 一 家 小 小 咖 啡 館 的
基 礎 知 識

要開咖啡店，應該從哪裡開始著手？
尋找物件前需要準備的事其實很多。
本書收錄了採訪時從經營者那裡聽到的經驗談和背後故事，
同時介紹小咖啡店開業的基礎知識。

1 開業前的準備

磨練自己不足的技術

「創立屬於自己的咖啡店」，做出此決定後，請試著思考將在什麼時候前開設、想開什麼樣的咖啡館、準備多少開業資金等等。

起初只要寫個大概，當有靈感時再補上去，收集接近概念的圖片等，一點一滴地把想法化為具體形式。

有目標的儲蓄，到餐飲店工作以磨練自身不足的技術，努力研究食譜等等，要做的事很多。這是一段描繪夢想、令人雀躍的時期，但或許也有人反過來覺得「自己果然不適合」。不過，如果是這個階段，造成的損失還很少。在這段時期思考經營咖啡店的優缺點，具體檢討自己能否認真投入經營。

在對咖啡店經營者的採訪中，聽到最多「要是事先這麼做就好」的聲音是，希望擁有開新店、個人經營以受僱員工在大型連鎖咖啡店工作的經驗。

開新店可以體驗到決定店的概念、內外裝潢工程中雙方的一來一往、行銷、人材培育等等，從無到有的過程。要找到想找的工作類型徵人或許很難，即使規模、經營型態不同也能獲得經驗，想

個人開業小咖啡館的優點與缺點

優點
・可以把「喜歡」當成工作
・可以表現自我
・可以對誰展露笑容的工作
・有價值、充實感
・努力會有回報
・與許多人相遇，世界擴展開來
等等…

缺點
・在營運步入軌道前需要努力
・工作時間長
・必須站一整天的工作
・需要自有資金
・問題全由自己解決
・很難獲得太大的利潤
等等…

法應該也會完全變得跟之前不一樣。實際上也有人參與過拉麵店及居酒屋的創立，受訪的經營者們都異口同聲說，從中學到了很多。

個人經營的咖啡店，魅力在於能夠更具體地感受到經營者這份工作的價值。除了調理和接待顧客之外，跟常客及業者的相處方式、營收管理、繁忙時的應對方法……雖然大部分取決於店主的個性，卻能從中了解咖啡店經營者廣泛涉略的工作內容，有時會教導一些基本知識，有時會介紹進貨的地點。另外，也聽過獨立開業後遇到問題時會給予意見的聲音。

個人經營的小店招募員工的情形或許比較少見，但如果有中意的店家，即使沒有貼出徵人訊息，也可以試著與店家交涉，提議只在忙碌的週末過來幫忙的方法。「希望雇用短時間打工的人」，很多經營者都有這種想法。

大型連鎖咖啡店以完善的工作守則學習服務業的基本，接觸高價的廚房設備等，許多事情是大型企業才能做的。

另外，開業後會很難空出時間，建議趁這段時間走訪餐飲店或懷舊復古店，啟發對自己店概念的延伸想像。要是再多點旅行就好了，常常聽見這樣的聲音。

2　形成概念

尋找擅長的事，思考開咖啡店的意義

所謂的概念，就是指店的特徵，想要傳達的特色。也有很多人是因為先有理念才決定開咖啡店的。想創業不光是因為「喜歡咖啡和室內設計」，而是從這個點切入，找出能運用自己擅長的「什麼」。

另外，思考概念的同時，也要一併思考「開咖啡

店的意義」。舉例來說，「1 ROOM COFFEE」抱著「想透過咖啡店讓自己所居住的環境、喜愛的地區熱鬧起來」、「Chai Cafe」則是抱著「想要支持正在養育孩子的母親，讓世界變得更好」的想法在經營咖啡店。融入地區、愛著土地的模樣讓店主看起來更具魅力，對店主來說，也成為支撐心靈經營下去的一股力量。

萬一怎麼樣也無法浮現概念時，試著參考自己喜歡的咖啡店也是一種方法。像是菜單的特色、室內設計的品味、員工的應對進退等等，試著把

「使用安心的材料的季節性烘焙點心」、「提供以手沖方式萃取的自家烘焙咖啡」、「以專為大人打造的圖書館為主題的空間」等等，試著思考能用一句話向第三者說明的句子，就容易懂了。

自己一再光顧的理由具體寫出來，腦中自然會浮現想開的店的明確概念。

3 決定區位

選擇讓自己感覺舒服的地區

帶小朋友OK的話可以選擇家庭親子客層多的住宅區、如果是藝術性高的咖啡店可以選擇創作者聚集的地區、提供上班族有段充實午餐時間的店則可選擇辦公區域等，一般來說，店舖物件通常會選擇座落在與理念相符，目標客層大量聚集的地區。

但小店看準時機，採用「由於多半是適合闔家光臨的店，打造一處可以安靜閱讀的地方」或者「開設一間即使位在辦公區，也可以毫無顧慮地帶孩子進去消費的店」的模式也很不錯。

重要的是先決定好概念風格，接著毫不猶豫地

選擇目標地區，同時讓房仲業者理解需求，尋找物件的效率自然大為提升。

一個人經營一間店的情形，待在店裡的時間還長，所以選擇讓自己感覺舒服的地區也很重要。找雨天、平日、休假日不同的時間去候補地多看幾次，確認交通流量或過路人的年齡、流行趨勢、周圍店舖情況，思考看看是否符合店的概念或者能否成為自己喜歡的地區。

「ASTERISK」是一家店舖兼住家的獨棟房屋。從最近的車站得搭車30分鐘加步行5分鐘，雖然交通不方便，從窗戶看到的田園風景很棒，很多人特地搭車來訪。

經營咖啡店是一件需要勞力的工作，考慮到體力或通勤時間，建議找從住家通勤不會太遠的範圍。也有幾位經營者是在決定店舖地點後才將住家搬到那附近。另外也有即使租金貴一點但租下整棟，把二樓作為住家的方法。只是這種情形，有時隱私上的界線要特別注意，讓心裡先有個底。

4 尋找物件

運用五官仔細觀察

雖然也有才開始找就遇到命中注定的物件這樣幸運的人，不過大多數的人都要花些時間去尋覓物件。

上網或查看情報誌、實地走訪房仲業者等，用適合自己的方法，耐心等待與適合的店面相遇。在看物件的過程中，也會漸漸看懂大概的市價行情，所以當期待已久的物件出現時，就能把握時

機，果決地做出決定。

實地在地的房仲業者，有時會發現沒有刊出來的物件，有時似乎會提供該區住家環境或居民特性，因此開店地點確定了的人不妨可以到房仲公司走一趟。

當詢問採訪的經營者「租金、大小符合需求」條件齊全後，成為關鍵的成交因素是什麼時，聽到的回答是：「腦中浮現在這裡開店的情景」「房東人很好」「從窗戶看到的風景很舒服」像這樣重視感覺的人很多，這點令人印象深刻。

「TOMORI cafe」因大窗戶和從窗戶可以看到舒服的綠意，而成為做決定的關鍵。

5 決定設計、施工公司

尋找可以信賴的人

店舖設計・施工流程

① 與房仲業者簽約
② 店舖設計圖繪製作成
③ 內部裝潢工程估價
④ 簽約、發包
⑤ 施工
⑥ 完成、交屋

在尋覓物件的同時，也可以預先先找施工業者。基本上從簽定租房合同之後，就已經開始支付租金了，所以希望盡早開始工程。為此，比起物件，先鎖定施工業者會比較有效率。另外，在物件簽約前，還有可以請施工業者先行確認的好處。設備老舊翻新須花大錢、地點採光不好與理想

中的店面有所出入等問題，可以請專業人士幫忙評估（依據施工業者不同，有時需要另外支付費用，請務必加以確認）。

製作設計圖的是設計事務所，而根據設計圖施作的是工程業者（內外裝潢公司）。

- 自行尋找與委託個別的設計事務所和工程業者

- 委託設計事務所，並請他們介紹工程業者（模式反過來的也有）

- 委託設計及施工業者（從設計到承攬施工）

- 委託個人接案的木工師傅（自己也盡量幫忙）

- 除了水、電、瓦斯以外全都是自己動手

有以上幾種可能的模式。

還有店舖規模、預算等等條件，所以不能一概而論地說哪種最好。但重要的是「委託值得信賴的公司（人）」。內外裝潢會大大影響店裡的氣氛，

所以能否對預期情境取得共識、能否達到良好有效的溝通、能否毫無壓力地把工程交付給他人，請看清楚後再決定。

可藉由上網、情報誌找，或請朋友或房仲業者介紹等方法。請自己中意的餐飲店介紹，容易繪製成概念圖，也是不錯的方法。

與上述的模式有點不一樣的例子為：請綜合監製打造的「樹鶯與穀雨」和「咖啡和糕點『KI』」。前者委託古道具店店主兼建築家、後者委託設計事務所，連店內做為裝飾的日常用品等細節，都

「1 ROOM COFFEE」請隔壁的餐飲店幫忙介紹工程公司。

交由監製負責監督。兩家店都以符合概念、漂亮的內部裝潢，成為人氣咖啡店。

6 估算開業資金

一旦下定決心就馬上開始儲蓄

10坪以內的咖啡店直到開幕前需要多少創業準備金，這個問題我相信是很多人非常關心的一個問題。

只要計算下一頁列出的必要資金，就會得出創業的基準，不過實際金額還是會依照在租金和內裝上的花費、廚房器材或設備等而有相當大的差距。在這次採訪中，從以73萬日圓創業資金自己動手翻新頂讓物件而開幕的咖啡店，到以1400萬日圓建造店面兼住家的咖啡店，存在著各式各樣的模式。

有創業資金是再好不過的事了。「最好朝著目標好好儲蓄」、「金錢充裕和心境的充裕是相關的」、「有存款就會成為踏出第一步的契機」等，是採訪時經常聽到經營者對於錢一事的想法。

必要資金
① 租店面的資金

《履約保證金》
基本上會收取六到十個月租金。這是預存款，所以會以契約書上記載的條件退回。保證金多半依坪數計算。

《押金》
原本與契約保證金具有相同性質，是會退還的錢。可用來抵充欠繳的租金或是契約結束時將店面恢復原狀的費用。

《禮金》
給房東的謝禮費用。相當於一個月租金。

《仲介手續費》
付給房仲業者介紹物件的手續費。基本上是租金一個月。

《租金》

不是從開業開始，而是從簽下租約開始算租金。

請注意內外裝潢工程不要拖延太久。

② 打造店面資金

《外裝‧內裝工程》

店的外觀、入口正面和店內的工程。根據店家情況，有時會需要停車場、自行車停車場、盆栽、露台、遮陽棚等等。

《日常用品》

桌椅等的家具類。

《設備工程》

電力、瓦斯、防災、給水、排水等。除了電話、瓦斯之外，內裝業者參與設備工程施作的案例很多。

《空調設備‧工程》

冷暖氣相關。小店選擇家用空調的情形很多，若是營業中大門必須保持開啟，則最好安置商用空調。

③ 廚房器材設備的資金

實際情況會依照提供菜單或地區而有些差異，但多半需要下述內容。

- 雙層流理台（或是流理台＋洗碗機）
- 洗手台
- 瓦斯爐（口數也請依照菜單內容做考慮）
- 冰箱、冷凍庫
- 作業台
- 碗盤櫥櫃（附門）
- 微波爐烤箱
- 製冰機
- 調理器具
- 製作糕點道具（攪拌機或模型等）
- 飲料（義式濃縮咖啡機或果汁機等）

小型店的話，不需要全都準備商用的器材和設備。自己動手料理的情形，用慣用的道具比較順

手，而且依照提供的菜單，有時家用冰箱和烤箱就夠用。

一開始容易充滿幹勁的準備很多，其實從最低限度的必要物品開始，不夠再補，才不會造成浪費。不過，像義式濃縮咖啡機或果汁機等大型機器，若中途想引進有時會出現空間不夠的問題，所以需要稍微注意一下。

在購買商業用廚房器材時，有時會陷入買新品還是買二手的兩難中。在採訪的店家中，分成「因為有保固所以選擇買新品」以及「找到二手但狀態不錯的設備，覺得很滿意」兩方經營者。雙方都認為集中一處購買價格就比較好談，因此一邊交涉，同時多與其他店家比較後再決定似乎比較好。

另外也有租賃機器設備的方法。這麼做可以降低初期費用，但長期下來比較貴一些。

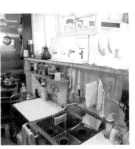
「ASTERISK」的廚房，小廚房裡塞滿了必需的調理道具。調理道具多半為家用道具。

④ 消耗品‧備品類的資金

‧招牌看板
‧食器、玻璃杯、餐具類
‧收銀機（使用iPad等平板產品的店家有增加的傾向）
‧音響設備
‧菜單本
‧店卡
‧收據
‧印章
‧清掃用具
‧雨傘架

⑤營運資金

準備三到六個月的每月固定費（租金、進貨、水電能源費、人事費等）。其他，也包括自己的生活費。

7 資金周轉

避免勉強貸款

若不想借錢，只要從決定開咖啡店那天開始存錢，花幾年時間存到目標金額後再開始找物件，也有以「有多少錢做多少事」的觀念打造店面等各式各樣的例子。能用自有資金籌備一切是最好的，但這對大部分的人來說可能是件困難的事。雖然也可以向家人或親戚朋友借錢，若是沒辦法或即使借了仍然不夠時，有左列的方法。盡量

不要勉強借錢，以可能償還的金額來做周轉。

(1) 向公營金融機構借入款項

利用日本政策金融公庫。可與最近的分店進行洽談。

(2) 向金融機構借入款項

向銀行、信用金庫借入事業資金款項。

(3) 利用助成金

國家或地方自治團體的金融機構有時會推出協助事業發展之優惠貸款。不同機構的申請條件、金額各異，請上網查看或向推廣部洽詢。

不過要是無論如何資金都不足時，或許有必要客觀地重新檢視事業內容及開始時期。

8 內裝

展現品味的地方

空間配置

10坪以內且工作人員1到2名的情形，客席數約10席左右的店似乎很多。確保廚房、廁所、收銀機、食材・備品放置處、根據店家需求所設置的販賣區等空間，而且考慮到客人與工作人員動線的流暢性，不能設置過多的客席。

勉強增加席數會使人感到侷促，從烹調、待客到結帳全都一人包辦的情形下，即使來客數超過可應付的人數，也無法給予妥善的應對。對於長久受到顧客喜愛的店來說，如何規劃不過於勉強的空間配置很重要。

日常用品

桌椅等家具對咖啡店來說，是不可欠缺的日常用品，也是使經營者的品味發光的部分。

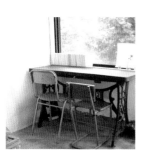

「TOMORI cafe」的經營者伊藤小姐，似乎會在營業時間以外坐在客席上，確認座位上看到的景色或感覺。

原本就喜歡走訪室內佈置裝飾店或古道具店「為了哪一天」而收集購買、請室內裝修業者打造符合概念的物品、請家具專賣店訂製等，有各式各樣的取得方式。當中也有人把被當成大件垃圾丟棄的椅子換掉座面，靈巧地重新賦予新面貌。

在小店裡，有可以收進桌子底下的小凳子或可摺疊的摺疊式家具很方便。在舉辦手工坊或派對時，這樣的話就可以確保空間。

根據菜單或概念風格，挑選的家具也會跟著一

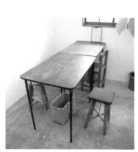

「Chai Cafe」留意桌子的寬度以便讓嬰兒車通行。椅子也是採用小型椅居多，對帶小孩同行的客人很貼心。

最好也挑選重視讓顧客方便用餐的家具。預定好好推出餐點的店，但不方便用餐是難處。沙發搭配和式矮桌，悠閒自在又美觀，起改變。

在希望顧客帶小朋友來的情形下，如果店內有準備親子並排而坐的長椅、小朋友專用的椅子，來的客人會很開心。另外，在小朋友待得有點膩的時候，如果有小玩具或繪本，也跟建立常客有著密不可分的關係。

與客人的距離感

小店無論如何很容易拉近經營者和顧客的距離感。在裝潢店面前，關於自己本身的個性或是想與顧客保持什麼樣的關係性，請和設計者仔細討論後再來決定內裝。

比方說吧檯座位。一開店就可以自然地和顧客展開對話，而期待與經營者聊天來訪的常客也會變多。

另一方面，也有因為廚房內部容易看到而無法放鬆、跟客人對話是一種壓力、希望集中精神在料理上的人。

廚房、吧檯等一旦決定就很難做變動，所以必須仔細考慮後再做決定。

由於「Chai Cafe」（左）也具有「街頭巷尾閒話家常的地方」的方向性，因此開放式廚房前的吧檯是人氣座位區。「Will cafe」（右）一旦手邊動作被盯著看就會感到緊張，所以把廚房吧檯做高一點，使客人無法從客席看到裡面。而客人也可以專心在自己的時間上。

9 菜單

招牌菜單

招牌菜單

對餐飲店來說，菜單是最重要的部分。就算內裝、服務再怎麼好，若菜單差那麼一點，實在很可惜。請配合店的理念，思考如何區隔出有別於其他店家的獨特菜單。若是不擅長料理時，也可在開業前反覆練習至熟練、或是雇用擅長料理的員工、向專業人士進貨等選項。有了有信心向客人收錢的菜單，自然可以拿出自信接待客人。

雖然忍不住想把這個都放進菜單，但請考量廚房的容納量，思考能夠應付得來的菜單構成。另外，如果是備料上花太多時間的菜單，可能會犧牲到睡覺時間。一人經營一家店時，一旦生病就必須關店休息，所以做好健康管理非常重要。

「kibi cafe」（左）是使用糕點當成餐點的套餐，「樹鶯與穀雨」（右）則是使用自製麵包的吐司套餐，人氣咖啡店的招牌菜單味道當然不用說，從食材到外觀等，每個小細節都很講究。

最好也將這一點考慮進去，再來決定菜單。

個人經營的小咖啡店，即使胡亂削價也贏不過大型連鎖店，還會不小心露出破綻。比起價格，以內容決勝負，自然會吸引懂得自身優點的客人上門，讓咖啡店順利營運。開發超值的招牌菜單便成為關鍵。

招牌菜單一旦誕生，客人的滿意度就會增加，品嚐過的人只要經由社群網站（SNS）等口耳相傳，集客力也會相應提升。

10 與房仲業者簽約

仔細查看內容，確認清楚後再簽約

目的是希望與房仲業者建立可以相互信任的關係。為此，交涉時有幾項需要注意的要點。

需求條件的重點

- 需求大小（坪數）
- 租金、保證金的上限
- 希望的地點（某線沿線、從車站步行約幾分鐘以內、位在幾樓的物件、巷子內也OK等等）
- 要開什麼型態的店？
- 大概的營業時間
- 大致的菜單和調理方法概要（自家烘焙店等會有煙或味道飄出的情形，務必要事先告知）
- 頂讓物件是否可以

內覽的重點

- 店舖的規模（契約面積‧營業面積）
- 租金、保證金、維修費、管理費
- 契約年數、重新簽約時的條件
- 交屋條件（日期、頂讓情形下廢棄物的清理費用由哪一方支付等）
- 手續費的條件
- 建築年數

· 用電容量

· 給水、排水位在哪裡

· 能否將看板招牌放出去

· 確認物件的主人、租賃者

簽約前的重點

· 確認押金和物件歸還時的條件

· 確認更新契約時的條件和更新的租金

· 確認是否可以讓渡店舖的營業權

· 確認物件的不動產登記

以流行的食物或認知度低的商品為主的情形，請詳細地向房仲業者、房東傳達是什麼樣的內容。穀片專賣咖啡店「home & oats」的小林先生，在簽約時無法讓對方理解穀片是什麼樣的食物，似乎藉由試吃現場的實物才獲得對方理解。

· 確認有無都市更新計畫、道路拓寬計劃（物件如果符合都市更新計畫或道路拓寬規定，將來會面臨必須遷離的情形）

11 店舖工程

明確地表達概念

物件決定之後，委託設計業者估價及制訂企劃案，終於要實際打造店舖。許多經營者會多請幾家公司估價，再從中決定委託哪一家。在本書中也會介紹各家咖啡店的開業細目，可以試著作為參考。

委託業者

不只金額方面，包括對方是否承接過餐飲店的案子、能否與對方建立信賴關係、是否包含店面完成後的後續服務等，在售後服務層面也要加以確認。

遇到細項工程的計算單位只有寫「一式」時，請對方列出明項，待細節都弄清楚後再簽約。簽約後有設計上的變更當成追加工程款。先在心中決定好預算，在設計階段確實地進行討論，並且要注意在施工中不讓追加費用不斷往上加。

為了讓設計師畫出自己理想的店，不只要好好傳達概念，也要事先多準備一些雜誌剪報或概念接近的店家圖片等可用眼睛確認的資料，這樣會進行得比較順利。

親自動手裝修

想以低預算打造出運用個人品味的原創空間時，也有的經營者選擇自己裝潢。「Tuuï」和「tiny little hideout SPOONFUL」除了水電瓦斯委託業者施作外，其餘都靠自己。

「circus」和「Chai Cafe」採用委託獨立開業的木工師傅，並且自己能做的就盡量幫忙的模式。

有專職的人在身邊，有時會傳授一些有效率的做法，有時會借用道具，所以似乎比較容易做。

自己動手翻修時，透過親自動手做的方式，會對店湧現更多的情感，後續的維護管理自己來也會比較容易得多的優點，但比委託業者花上更多時間，考慮到這段期間支付的租金或原料，也需要花費相當的成本。請仔細檢討在本來就忙碌的開幕前，不管在預算上還是體力上，看看是否有其價值。

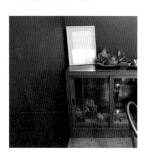

「circus」的經營者關口小姐在盛夏沒有冷氣的環境下，用油漆在天花板和牆壁反覆上了三層漆，過程相當辛苦卻很有價值，以低預算實現了充滿原始創意、大人專屬的成熟時尚空間。

物件基本上是以結構體的面貌（內裝、地板等都沒有的狀態）呈現，上一個店鋪遷走，空調設備、家具和廚房機器等依照現場保留的狀態，稱為頂讓物件。

雖然具有減少開業資金投入、短期間內就能開幕的好處，但營業設備暨生財器具的讓渡金另計的情形也很多，所以請務必仔細確認設備類之狀態。

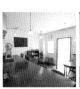

「鯛魚燒店由井and糕點店含羞草」（左）是酒坊的頂讓物件，「home & oats」（右）是咖啡店的頂讓物件。

另外，也有以租賃方式取用設備類的情形，盡可能在簽約前請營業顧問等熟悉法律的人確認讓渡物品和物件的情形，會比較放心。

食器

食器也是使料理看起來賞心悅目的重要道具。能夠到處準備自己喜歡的器皿，也只有個人經營店才能做到。

有的店基於「想使用比家用更高級的食器用餐」的想法而統一使用北歐品牌，有的「下定決心向憧憬的手作家訂製」、「為了即使破損了也可以補齊，而準備量販店經久耐用的白色食器」等，依照店家的不同而有所差異。

可以在菜單決定後才開始尋找合適的食器。只是沒有足夠的收納空間時，食器能否疊放也是確認項目之一。

午餐

做或不做午餐，小店意見各有分歧。雖然具有

在咖啡杯方面，似乎很多店會使用到目前為止所收集的杯子。即使品牌形形色色，經營者依照喜好收集的物品都有其共通點，就算作為室內擺飾也很不錯。

12 必要的資格與申請

不要忘了申請

食品衛生責任者資格

開咖啡店需要持有的資格不是營養師或烹調師，而是「食品衛生責任者」。一家店規定必須有一個人具有食品衛生責任者資格。可以藉由報名並繳納講習費參加講習會（通常一天）取得。

舉辦時期和地點相關事宜依各都道府縣而有所差異。另外，根據地區之不同，如果持有營養師、烹調師或製菓衛生師等執照，即可免除講習之訓練。請先向各區的食品衛生協會諮詢看看。

向保健所申請

開業需要獲得保健所的許可。

先向店舖所在地的管轄保健所申請，之後經過到實地檢查，合格後即可獲得營業許可。

容易招攬客人、翻桌率高、增加店的認知度等好處，但如果周圍有很多辦公室時則要注意。短時間大量客人湧入，從點餐、取餐到結帳節奏緊湊，必須快速應對，因此一人經營時，有必要擬訂對策。

也有的店家會採取刻意避開午餐時間開店、限定午餐的供應數量、只在短時間雇用兼職人員的做法。

申請時需要的文件（各地要求略有不同）

- 營業許可申請書
- 營業設施的概要（店舖平面圖等）
- 食品衛生責任者資格證明書
- 申請手續費
- 水質檢驗報告（使用井水或桶裝水的情形）

盡可能在店舖施工開始前，從圖面的階段就預先到保健所進行諮詢。流理台的數量、換氣機的材質、洗手台的地點等，預先請保健所的擔當人員確認是否達到基準，會比較安心。

內裝完成後如果收到改善通知，必須在幾天後再接受複驗，不但花費成本，也會延誤開幕日期。

以營利事業負責人的身分，向營業施設所在地區的管轄稅務署申請領取開業登記。原則上從開業起一個月以內提出。

13 宣傳

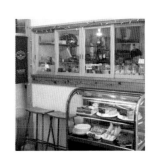

「tiny little hideout SPOONFUL」回顧當時的經過：「由於從開業準備時就向保健所負責人諮詢，因此獲得了許多建議，還建立了信賴關係，實在太好了」。

活用 SNS 成為關鍵

在餐飲店雖然存在著「開幕前的宣傳很重要」的說法，但小型個人咖啡店「只告知朋友或關係者，幾乎沒做宣傳就開張了」的情形意外的多。

「即使來了很多人卻無法應付，將會破壞第一印象」、「在習慣前希望按照自己的步調來做」

是主要的理由。

尤其是第一次接觸餐飲業的人，會因為整天站著營業或應對形形色色的客人而消耗體力和氣力。最初的一、兩個月稍作妥協，以試營運悄悄開始，身心都會比較輕鬆。

只是這種狀態持續太久也不是很好。即使藉由開業前的宣傳招攬到顧客，開幕風潮一過營業額馬上銳減，也是常見的模式。就小店來說，比起很多過路客入店，增加常客回店無論對營收還是店的氣氛都會比較穩定。「第一印象很重要」如同這句話一樣，剛開始就算來客數少也不要焦急，請把來店的人都當成是常客好好接待。

製造機會的方法，像建立官網、發派傳單、在目標客層所在的美容院和雜貨店寄放店卡、參加活動擺設攤位等都是，不過近來社群網站（SNS）果然成為最強大的經營工具。大部分的店家會利用 Facebook、twitter、LINE 等其中一種社群軟

體，似乎或多或少有一些效果。從店舖施工期間到菜單開發的經過、內裝逐漸完成的情形等，藉由社群網站（SNS）發佈訊息，讓客人在心情上變得想支持，對店家、經營者產生親近感。

「kibi cafe」的蛋糕外觀可愛又上鏡頭，在社群網站（SNS）也很受歡迎。

雖然也有「在雜誌上刊登後來客數增加了」的店，不過身邊較常聽到的是「以人氣部落格介紹為契機，拿著相機的人們開始接二連三地出現」

這樣的聲音。

14 開幕

SMILE！

決定風格理念或尋找物件時，明明盼望開幕那天的到來，一旦接近開幕日，卻變成「已經無法回頭」的憂鬱心情，開幕前一天晚上似乎有不少人緊張得無法成眠，或是全身抖個不停。

不過既然走到了這一步，那麼接下來就只剩下實踐而已。因為是投入夢想與想法打造而成的店，請有自信地迎接客人。

採訪時，經常聽到經營者說，「比起開咖啡店，持續下去更辛苦」的話。祝每位經營者不勉強但盡全力為之，一邊享受一邊經營下去。SMILE！

向咖啡店經營者學習
飲料的製作方法

傳授咖啡、茶飲等該店招牌飲料的製作方法。
雖然每家店的沖泡方式及食譜皆不盡相同，但大多數的經營者都表示：
「心情會反映在味道上，所以要用心製作。」
嘗試各式各樣的做法來找到自己喜愛的口味，也是樂趣之一。

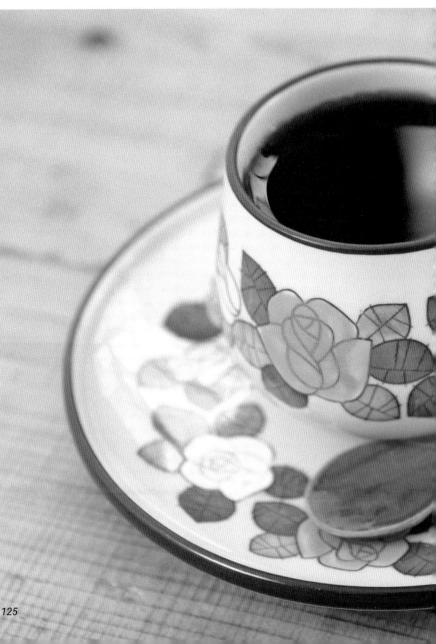

咖啡的沖泡方法

[使用KONO式濾杯]

1杯分

· 咖啡豆20g
· 沸騰過的熱水300ml

咖啡豆

使用自家烘焙豆

準備

將濾紙摺好後，放入濾杯內，倒入磨好的咖啡粉。

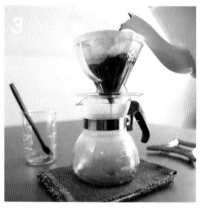

等咖啡中的水從濾杯流下後，加快注水的速度。

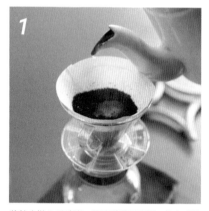

將熱水裝入手沖壺，溫度稍微降低後，在咖啡粉中心注入熱水。

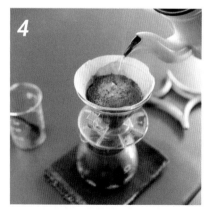

水位到達一半的量時稍作休息，接著持續注水。

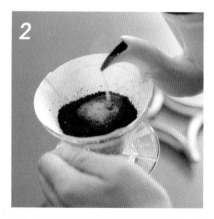

咖啡粉膨脹至500日圓硬幣大小後停止注入。重複慢慢注水、停止的動作。咖啡杯也要事先注入熱水溫杯。

使用的器具是小富士DX R-220磨豆機、KONO的
濾杯和底壺、以及Kalita琺瑯壺。

point

確實地在心裡想像
想喝什麼樣的咖啡。
尤其是KONO的濾杯，
會依據沖泡的方式
而大大影響咖啡的風味。
平時就多品嚐各式各樣的美味咖啡，
會比較容易想像。

到達第一杯的量（180ml）後移開濾杯，稍微攪
拌一下咖啡。

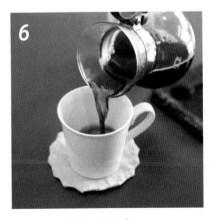

6

倒掉杯子裡的熱水，注入咖啡。

芦川小姐的愛用道具

麻布做的濾紙袋。手作家
的作品，開店前就已經是
愛用的道具。清理磨豆機
裡咖啡粉的毛刷，是在文
具店購買的製圖用毛刷，
使用起來剛剛好。

咖啡的沖泡方法

[使用法式濾壓壺]

1杯分

・咖啡豆18g
・沸騰過的熱水240ml

咖啡豆

從「KUSA.喫茶」進貨

器具

使用的器具是Kalita的Nice Cut Mill咖啡磨
豆機、Bodum的法式濾壓壺、Russell Hob
bs 的電水壺。操作性當然不用說，為了陳列
在廚房時不覺得突兀，也很重視色調和外觀。

1 將咖啡粉（中研磨）放入法式濾壓壺
中。等水壺的熱水降溫至攝氏95度後，
將水沿著壺壁注入三分之一的熱水。此
時按下計時3分50秒的開始按鈕。

2 不打開蓋子靜置30秒。然後像是要從底
部舀起似的整個做攪拌（排氣）。

3 一邊注入剩餘的熱水，一邊將附著於周
圍的咖啡粉往下沖。

4 蓋上壺蓋，浸泡到時間結束為止。

5 壓下過濾器，將咖啡液體和殘渣隔離開
來，將咖啡液體注入咖啡杯中。

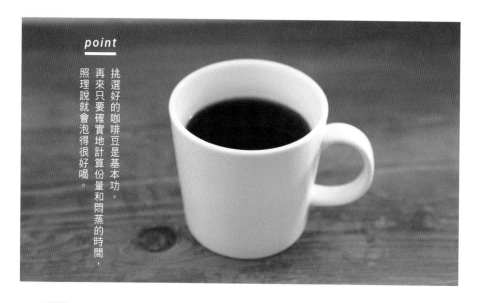

point

挑選好的咖啡豆是基本功。
再來只要確實地計算份量和悶蒸的時間，
照理說就會泡得很好喝。

內山先生的愛用道具

從木工手作家「工房ISADO」購買的木製咖啡磨豆機的蓋子。小巧的家成為把手，感覺
很可愛。

Tuuli 風祭先生風格

冰咖啡的沖泡方法

[使用BONMAC濾杯]

▍1杯分▶

・咖啡豆（重烘焙）38g
・沸騰過的熱水300ml
・冰塊適量

▍咖啡豆▶

從「aalto coffee」進貨。

▍器具▶

店裡面使用來自「aalto coffee」中烘焙和重烘焙這兩種咖啡豆，為了不讓各自的風味混在一起，而分開使用小富士和BONMAC的磨豆機。使用Dimanche的手沖壺、BONMAC的濾杯。

1　事先將冰塊放入玻璃杯中。將沸騰的熱水倒入手沖壺中。

2　濾杯裡放入咖啡粉（中研磨），把濾杯放到玻璃杯上。

3　等熱水降溫至攝氏88度後，以畫圓的方式將熱水從咖啡粉中心倒入。

4　一點一點的慢慢注入，注水區的範圍差不多是500日圓硬幣。

5　達到萃取量後移開濾杯。

6　添加一些冰塊進去，用吸管攪拌均勻。

point

在研磨咖啡豆前，先仔細觀察烘焙的程度以及水分含量等狀態。根據這些細節改變浸泡的時間和熱水的溫度，時常就能達到一定的美味度。精神狀態也會反映在味道上，所以不要急躁、沉穩地沖泡也很重要。

風祭先生的愛用道具
用來泡咖啡的小湯匙和牛奶杯。這些不是一組的，而是在雜貨店等處發現可愛物件後購得。

茶的製作方法

1杯分 ▶

A：生薑（切絲）10g、月桂葉1/3片、肉桂棒2g、花山椒7粒、粉紅胡椒7粒、紅地球葡萄3顆、小豆蔻（取出莢蔻的和種子一起放入）、水1/4杯
・茶葉（錫蘭）1大匙
・牛奶1杯
・打發鮮奶油1大匙
・粉紅胡椒（裝飾用）適量

1　將A放入小鍋中開中火，等周圍冒出小泡泡時轉為小火。

2　3分鐘之後放入茶葉，加熱1分鐘直到茶葉展開。

3　倒入牛奶轉為中火，不時晃動鍋子，持續加熱到即將沸騰前。

4　一邊過濾茶葉，一邊倒入溫過的杯中。

5　最後用湯匙擠壓茶葉類。

6　放上鬆散的鮮奶油，用手指頭捏碎粉紅胡椒撒在上面。

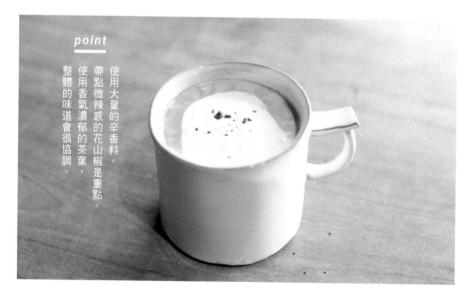

point

整體的味道會很協調。
使用香氣濃郁的茶葉，
帶點微辣感的花山椒是重點。
使用大量的辛香料。

關口小姐的愛用道具

尺寸很適合製作茶飲的小鍋子。向造型手作家關田孝將先生訂製。恰到好處的重量、隱藏在內側的刻度等對細部很講究。

煎茶歐蕾的製作方法

1杯分

- 煎茶粉2小匙
- kibi砂糖7g
- 熱水1/4杯
- 牛奶2/3杯
- 煎茶粉少許

1 將煎茶粉和kibi砂糖放進容器中。

2 加入熱水，用煎茶仔細攪拌至kibi砂糖融化。

3 將牛奶倒入小鍋子中，開火。

4 牛奶加熱到即將沸騰前關火，用奶泡機打出細緻的奶泡。

5 一邊用湯匙按住奶泡，一邊注入2。

6 最後把奶泡放上去，再撒上煎茶粉。

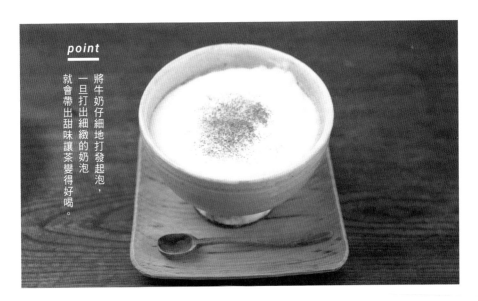

point

將牛奶仔細地打發起泡，一旦打出細緻的奶泡就會帶出甜味讓茶變得好喝。

牧內小姐的愛用道具

用來裝kibi砂糖的德國Weck玻璃罐。可疊放、能看見內部、外觀可愛成為喜愛的理由。

131

薰衣草可爾必思的製作方法

1杯分

· 薰衣草（乾燥）滿滿的3小匙
· 水80cc
· 可爾必思40cc
· 冰塊適量

1　用小鍋子把水煮到沸騰，關火後加入薰衣草，蓋上蓋子燜蒸。

2　浸泡3分鐘後，把薰衣草茶濾到玻璃杯中。注意此時若用湯匙擠壓會有苦味。

3　將可爾必思倒進玻璃杯。

4　在可爾必思上面鋪滿用碎冰機製造出來的碎冰。

5　從上面緩緩倒入薰衣草茶，製造出兩個漸層顏色。

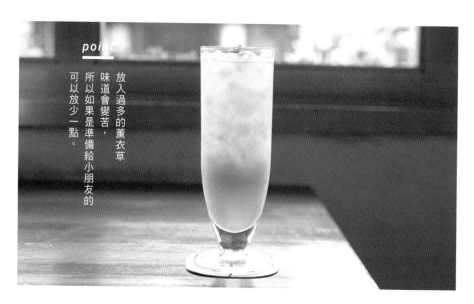

point

放入過多的薰衣草味道會變苦，所以如果是準備給小朋友的可以放少一點。

來栖小姐的愛用道具

碎冰機。在合羽橋購買的商品。從雙親開店時代就很愛用，這是第二代。雖然有時客人會被吵雜的聲音嚇到，不過很喜歡那懷舊的外觀。

樹鶯與穀雨　鈴木小姐風格
薑汁汽水的製作方法

薑汁糖漿：

新生薑100g、精製白糖180g、辛香料（黑胡椒、丁香、白豆蔻（壓碎的）、月桂葉、肉桂各適量）、檸檬汁30ml

薑汁汽水：

薑汁糖漿：碳酸水（無糖）＝1:4，冰塊、檸檬切片、細菜香芹各適量

1　新生薑連皮切成薄片，和辛香料一起放入鍋中，再倒入1杯水。

2　加入精製白糖，轉中火。沸騰之後不時攪拌，煮成濃稠凝結狀。

3　經過15到30分左右，煮到顏色變成茶色時關火，冷卻後加入檸檬汁混合。

4　倒進乾淨的罐子保存。

5　客人點餐時使用濾茶器把糖漿倒進裝有冰塊的玻璃杯中。

6　倒入糖漿4倍量的碳酸水，再放上檸檬片和細菜香芹做點綴。

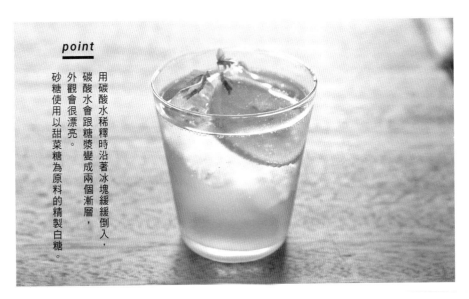

point

用碳酸水稀釋時沿著冰塊緩緩倒入，碳酸水會跟糖漿變成兩個漸層，外觀會很漂亮。

砂糖使用以甜菜糖為原料的精製白糖。

鈴木小姐的愛用道具
用來壓碎白豆蔻的鎚子。在長野縣松本市舉辦的「市集展覽（Craft）」上購買。

刊載咖啡店LIST

店家資訊為採訪當時之情報，關於內容與菜單等，請在前往店家前參考官網資訊。

Tuul ················ 54page
地址：埼玉県入間市豊岡1-3-4 2F
最近的車站：入間市車站步行5分
電話：042-965-8788
營業時間：11：00—19：00
公休日：週三
http://cafetuuli.jugem.jp

鯛魚燒店由井and糕點店含羞草 ················ 60page
地址：東京都国立市西2-19-12ヘリオス國立1-8
最近的車站：國立車站步行20分
電話：042-505-6210
營業時間：11：00—18：00
公休日：週一、週二
http://taiyakiyayui.jugem.jp/

Will cafe ················ 66page
地址：東京都国立市谷保5233-13
最近的車站：谷保車站步行2分
電話：042-571-3034
營業時間：12：00—18：30
公休日：週四、週五、週六
http://www.will-cafe.com

coffee caraway ················ 76page
地址：東京都目黒区5本木2-13-1
最近的車站：祐天寺車站步行4分
電話：無
營業時間：12：30—18：30
公休日：週日、週1
http://c-caraway.com

home & oats ················ 82page
地址：東京都杉並区下井草5-19-19
最近的車站：井草車站步行2分
電話：080-3736-5165
營業時間：週一～六11：30—19：00、週日·節日11：30—17：30
公休日：不定
http://homeandoats.stores.jp

1 ROOM COFFEE ················ 88page
地址：東京都板橋区中板橋 29-10
最近的車站：中板橋車站步行1分
電話：070-5363-3022
營業時間：平日10：30—21：00、週六日·節日10：00—19：00
公休日：不定
Facebook: http://www.facebook.com/lrcoffe

咖啡和糕點「KI」 ················ 94page
地址：東京都世田谷区代田5-9-5 1F-A
最近的車站：世田谷代田車站步行1分
電話：03-3413-4678
營業時間：13：00—19：00
公休日：不定
http://www.ki-cafe.com

樹鶯與穀雨 ················ 8page
地址：東京都豊島区雑司が谷3-8-1木村ビル2F
最近的車站：雑司谷車站步行3分
電話：03-3982-9223
營業時間：週四、週五、週六11：00—19：00、週日11：00—16：00
公休日：週一、週二、週三
http://www.uguisu-kokuu.com

TOMORI café ················ 14page
地址：東京都文京区目白台2-7-12アーバンドヌール目白台203
最近的車站：護國寺車站步行6分
電話：非公開
營業時間：週11：30—18：00
公休日：週一、節日
http://www2.hp-ez.com/hp/tomoricafe

Chai Café ················ 20page
地址：神奈川県川崎市中原区木月2-25-34
最近的車站：元住吉車站步行5分
電話：非公開
營業時間：11：30—17：00
公休日：週日、週一、週四、節日
http://chaicafesweet.blog15.fc2.com

ASTERISK ················ 26page
地址：埼玉県比企郡川島町上揢381-1
最近的車站：川越車站搭公車30分鐘，再步行5分
電話：049-277-6061
營業時間：11：00—18：00　13：00—19：00（第1·3週日）
公休日：週一、第2·4·5週日、週日營業隔一天的週二
http://asteriskcafe.web.fc2.com

circus ················ 32page
地址：東京都国立市中1-1-17　セントラルハイツ106
最近的車站：國立車站步行7分
電話：080-8161-9889
營業時間：12：00—21：00（L.O. 20：30）
公休日：週二、週三
http://twilight-circus.com

kibi cafe ················ 42page
地址：東京都三鷹市井の頭4-26-7-102
最近的車站：吉祥寺車站步行10分
電話：0422-72-7024
營業時間：12：00—19：00
公休日：週一、不固定公休
http://kibicafe.com

tiny little hideout SPOONFUL ················ 48page
地址：東京都小金井市前原町5-8-3 丸田ストアー內
最近的車站：武蔵小金井車站搭公車10分 下車後步行2分
電話：080-3386-0635
營業時間：10：00—17：00（黃昏時分）
公休日：週日、週一
http://www.tinylittlehideout.com

咖啡館學習書系

丸山珈琲的精品咖啡學

從採購咖啡豆、烘焙、萃取到銷售,全部都是丸山珈琲的業務涵蓋範圍,就讓我們來一探究竟,丸山珈琲是如何貫徹「從咖啡豆到咖啡杯」的理念。

定價 350 元　18×26cm　136頁　彩色

Café Bach 濾紙式手沖咖啡萃取技術

如何「銷售咖啡」?開店四十年仍屹立不搖的咖啡店經營理念分享。
職人技術傳承,在歲月和經驗中淬鍊而成的手沖咖啡技術教學。「濃咖啡、淡咖啡、點滴法」,手沖咖啡應用萃取法特別收錄。

定價 350 元　18×26cm　120頁　彩色

咖啡吧台師的新形象

能夠將咖啡豆的價值發揮到淋漓盡致,才是真正的職業高手!帶您認識何謂「新咖啡吧台師」的理想形象與其肩負的未來。極其專業、精緻的義式濃縮咖啡的萃取技術,詳解大公開,一窺 Barista 的培訓課程&WBC 世界盃咖啡大師競賽的內容。

定價 350 元　18×26cm　136頁　彩色

頂級咖啡師 專業養成研習

本書將藉由第一手的訪問，紀錄下日本咖啡師們，學習煮咖啡的經過與心路歷程，並收錄各家人氣咖啡館開業全紀錄。讓讀者對於日本咖啡店經營的生態有一個初步的概念。

翻開本書，一起來看看，來自日本的 Barista 對咖啡的追求與嚮往，來認識這些純粹煮咖啡的人們吧！

定價 250 元　15×21cm　112頁　彩色

冠軍咖啡調理師 虹吸式咖啡全示範

兩位冠軍親自示範，為了傳承「虹吸式咖啡」精湛的沖煮工夫而不遺餘力，將反覆試驗後的最佳成果及訣竅，從虹吸原理開始，逐步講解每個步驟，提醒每個要留心的細節，毫不保留地呈現在本書，讓讀者馬上可以掌握要訣，幸運地獲得大師們多年的豐富經驗！

定價 300 元　18×26cm　104頁　彩色

Free Pour Latte Art 拿鐵拉花

拿鐵拉花看似簡單，但想要完美呈現需要許多訣竅。本書由 2008 西雅圖國際咖啡拉花大賽冠軍—澤田洋史親自教學，從萃取 Espresso 到打奶泡的技巧，以及使用拉花杯注入牛奶的方式，都有鉅細靡遺的詳解。並且搭配照片與圖解，刊載澤田洋史宛的作品寫真，以及各式咖啡相關收藏，宛如畫廊一般設計展示。

定價 300 元　18×26cm　112頁　彩色

人氣吧台師 創意飲品 MENU

人氣吧台師美味秘方，通通不藏私，種類豐富，收錄
多達 117 杯特調飲品，冰沙＆凍飲、軟性飲料、茶類
飲品、咖啡、含酒精飲品，做法不難，添加一些巧思，
感受夏天的魅力、趕走冬天的寒冷，讓您做出的飲品，
四季都能暢銷！

定價 280 元　21×26cm　96 頁　彩色

咖啡館專家規畫的廚房菜單

咖啡館專家大力推薦的自信作！開店必備的人氣菜單
80 選！包括：咖啡、冷熱飲、茶飲、冰品、輕食、主餐。
主題明確、分門別類，精美的圖片搭配淺顯易懂的步
驟解說，完美複製菜單！每一道食譜都加入了作者的
巧思，不僅好吃又有創意！

定價 280 元　18×24cm　128 頁　彩色

甜點教父河田勝彥的完美配方

日本國寶級甜點師傅－河田勝彥先生，在台第一本，
XXXL 超重量級精裝版。
收錄品項種類眾多，如百科全書般厚實。寶貴的經驗
談：甜度的掌控、提升風味的烘烤法、甜點的風貌如
何呈現…等，全彩圖解、詳盡步驟。對甜點的注重從
材料開始，最重要的材料名稱當然不能馬虎，附上原
文（法）及法式甜點專門用語註解。

定價 1200 元　18×26cm　360 頁　軟皮精裝　彩色

有甜又有鹹！名店主廚的鬆餅料理

本書中介紹的鬆餅，大多是主廚們研發的獨創新作，有的還是各店菜單上沒有的品項。多款簡單的鬆餅中，皆蘊藏著不朽的魅力，不論是裝飾豐富的鬆餅或豪華版鬆餅，只需看一眼就會被深深吸引。

定價 400 元　21×29cm　120 頁　彩色

五星主廚三明治

日本知名新大谷飯店的人氣三明治配方大公開！滿載100 道口味多變的配方，都是經過五星主廚精心研發，挑選適合的食材，講究口感的搭配度，是一種優雅的輕食，三明治不止是三角形，還有四方形、口袋狀、開放式……，各種切法在本書中都有示範，豐富您的三明治生活！

定價 280 元　19×26cm　128 頁　彩色

 瑞昇文化 http://www.rising-books.com.tw

＊書籍定價以書本封底條碼為準＊
購書優惠服務請洽　TEL：02-29453191 或 e-order@rising-books.com.tw

PROFILE

渡部和泉（Watanabe Izumi）

咖啡作家，糕餅、料理專家。
以寫書、投稿給雜誌為主要活動，非常喜歡個人
經營的咖啡店，本身也擁有三年的週末咖啡店主
人的經驗。夢想是將來也要開一家自己的小咖啡
館。

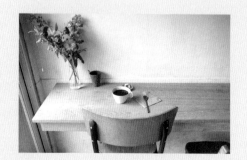

TITLE

我的個人規模咖啡小店

STAFF

出版	瑞昇文化事業股份有限公司
作者	渡部和泉
譯者	劉薫瑜
總編輯	郭湘齡
責任編輯	莊薇熙
文字編輯	黃美玉　黃思婷
美術編輯	朱哲宏
排版	沈蔚庭
製版	大亞彩色印刷股份有限公司
印刷	桂林彩色印刷股份有限公司
法律顧問	經兆國際法律事務所　黃沛聲律師
代理發行	瑞昇文化事業股份有限公司
地址	新北市中和區景平路464巷2弄1-4號
電話	(02)2945-3191
傳真	(02)2945-3190
網址	www.rising-books.com.tw
e-Mail	resing@ms34.hinet.net
劃撥帳號	19598343
戶名	瑞昇文化事業股份有限公司
本版日期	2017年9月
定價	320元

國家圖書館出版品預行編目資料

我的個人規模咖啡小店：不到10坪的店面，成
為人氣咖啡店的開業秘訣 /
渡部和泉著；劉薫瑜譯. -- 初版. -- 新北市：
瑞昇文化, 2016.09
144　面；19 X 24.3　公分
ISBN 978-986-401-123-0(平裝)

1.咖啡館 2.創業

991.7　　　　　　　　　　　　105017171